신명학(神明學)의 뿌리

서예교본(書藝敎本)

기초편(基礎篇)(총론)

霧林 金榮基

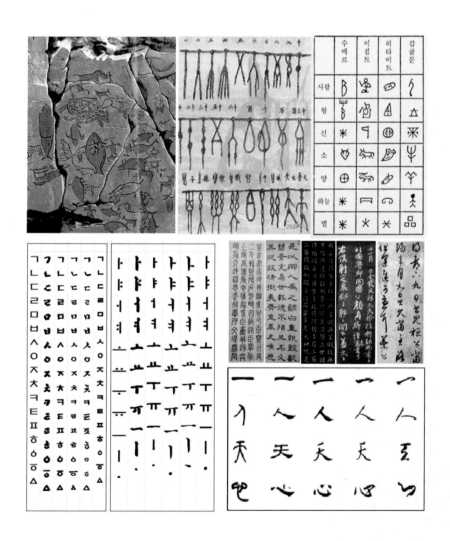

❀ ㈜이화문화출판사

책 머 리

　본 교본은 서예를 처음 익히려는 초·중·고 학생이나 성인에 이르기까지 혼자서도 공부할 수 있도록 이해하기 쉽게 편집에 힘을 기울였다.

　글씨는 인성을 바로 세우는 동시에 사람이 신(神)과 소통 할 수 있는 영원성(永遠性)을 가진 깨달음의 예술임이 서(書)의 본질(本質)임을 법리(法理)를 통해 설명토록 노력하였다.

　5백만 서예 인구를 자랑하는 한국서단이다.

　또한 국회에서는 서예진흥법이 통과되어 서예교육이 새로이 진흥할 수 있는 중요한 시점에 와 있다.

　고려이후 천 여 년 중국 노서(奴書) 정책으로 우리는 전통 서예 역사를 땅속에 묻어버린 무지한 정치 행정을 이제는 바로 세워야 할 때라고 본다.

　특히 학교에서의 서예교육 폐지로 마지막 남은 인성교육의 뿌리마저 뽑아 버리고 있는 오늘의 현실 앞에 서예가 국본(國本)적 성학(聖學)임을 바르게 알리고자 하였다.

　경제와 문화는 두 수레바퀴와 같아 어느 한쪽이라도 기울어지면 안된다. 한손에는 스마트폰 또 한손에는 붓을 들고 고전과 미래가 함께 숨 쉬는 아름다운 미래를 꿈꾸고자 한다.

　모든 서학인들이 만족할 수 있는 교본을 편찬하기는 매우 힘들다고 보아 앞으로 후학인들이 계속 보편해 주기를 바라며 붓을 든 서가인들은 시대적 사명감으로 협조하여 바른서예 교육에 함께 해 주기를 바랄 뿐이다.

　교본 발간에 많은 도움을 주신 분들께 감사를 드리는 바이다.

2023. 5.

霧林 金 榮 基

서예탄생(書藝誕生)

서(書)의 본질(本質)은 접신(接神)이요.
정의(正義)는 인성학(人性學)의 뿌리다.

사람은 육신(肉身)이 생기면서 성정(性情)을 타고나며 신체가 커지면서 정신(情神)이 성장한다. 또한 사람은 태어나면서부터 천성의 욕구가 있고 자라면서 환경의 변화에 따라 욕망이 커진다. 그러므로 우리의 삶에는 신화(神化)가 있고 역사가 있고 철학이 있다. 생각을 그림으로 문자로 예술작품으로 쓰고 그리며 표현해 왔다.

서예는 관물취상(觀物取象) 문자창제(文字創制)로 인류문명의 시원(始原)이 되는 것이다. 말은 소리로 소통하고 예술은 상징으로 소통한다.

문자는 말과 그림의 소통기능을 좀 더 명료하게 다듬은 약속 기호이다. 이렇게 정교한 부호로도 인간의 사상과 감성과 정신을 다 표현할 수 없어 예술이 생겨났다. 이성적 소통을 주재하는 문자를 소재로 하여 감성적 소통을 주재하는 예술의 기능을 함께 가진 것이다. 그러니까 서예는 인간생명의 유한한 비극적 운명에서 희로애락 성정(性情)을 신과 소통시켜 돌과 종이 위에 새기고 써서 영원성으로 남겨온 인간유일의 신명학(神明學)이다. 그러므로 서(書)는 곧 그 사람이 되며 재주와 의지와 학문을 모아 인격을 완성하는 예술이다. 서예는 마음을 침착하게 하고 육체를 건실히 하며 정신을 돋우고 성령을 도야(陶冶)해야 한다.

오늘의 서예는 필묵으로 종이 위에 점과 획을 결합하여 문자의 미적 질서를 표현하는 시각예술이라고 정의할 수도 있다.

여기서 미적 질서란 형식이나 법도라고도 하는데 아름다움을 표현하는 방법이다. 이 방법에는 용필법, 결구법, 장법이 있으며 이것이 서예 3요소가 된다. 또 필법과 필세와 필의로써 작가의 상징과 의지와 사상을 표현한다. 즉 필획의 형세를 통하여 글자의 품세를 표현하며 작가가 의도하는 작품의 품격을 가진다.

이러한 서예는 우주 만상의 신화적 형상과 인성이 합일된 접신의 성학으로 승화되어 하늘의 천리와 성심(誠心)을 깨닫게 하고 인간의 삶에 기쁨의 극치를 맛보게 하는 수신의 기예(技藝)이다. 서예의 바른 교육과 본질을 통하여 국본학(國本學)으로 국민정서를 함양시킴이 서예진흥의 목적이다.

문자(文字)는 인류문명(人類文明)의 시원(始原)

 인류가 문자를 탄생시킨 연대는 확실치 않으나 동서양 흔적을 살펴보면 만물취상(萬物取象)과 자연의 그림문자가 시원(始原)임을 고대(古代) 생활문화를 추측으로 알 수 있다.

 인간은 서로의 생각이나 소통을 위해 도형(圖形)이나 결승(結繩)등을 사용하였음이 바위에 새긴 암각(岩刻)화나 뼈 또는 거북 등 각형(刻形) 등에서 알 수 있다. 그리고 글씨의 연원(年元)을 살펴보면 이집트 히에로 글리포나 메소포타니아 실형문자 동방의 한자 창조 등을 창시로 들 수 있다.

 만여 년 전부터 인류는 문자 창시를 위해 우주만상과 소통을 바탕으로 문명창시의 씨앗을 뿌려왔다. 그러므로 글씨는 자연과 신과 인간의 조화를 이룬 천상의 예술이다.

(1) 자연취상(自然取象) 문자창시(文字創始)

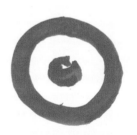

도형문(圖形文)

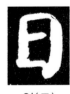

일(日)

태양

날일 자는 해를 상징하는 도형(圖形)문자이다.

산자(山字) 도형(圖形)

자연 형태

상형(象形)

전서(篆書) 산(山)

해서(楷書) 산(山)

문자창시(文字創始)

매듭문자(結繩)

문자 이전의 것으로서, 문자나 그림문자는 아니지만 부분적으로 소통의 역할을 한 것에 결승(結繩)이라는 것이 있다.

콜럼버스 이전의 아메리카 대륙 문명에는 멕시코 지방의 마야 톨테크 아즈텍 문명과, 안데스 지방의 고대문명이 있다. 이들 문명 가운데 전자에는 그림문자의 존재가 명백하지만, 안데스 산맥을 중심으로 하는 이른바 잉카 제국에서는 그처럼 웅장한 건축물을 지을 줄 알았으면서도 문자는 전혀 사용하지 않았다. 그러나 백성의 생활을 정치적으로 통제해야 할 필요성 때문에 문자를 대신해서 퀴푸라고 부르는 새끼매듭(결승, 結繩)을 사용했다. 일반적으로 결승문자(結繩文字)라고도 부르는데, 인구조사와 납세 등의 수량 표기를

하였으며, 새끼의 색깔과 묶는 방법의 차이에 따라 특정한 숫자를 표시했다. 한 가닥의 새끼줄을 묶어서 매듭의 위치와 매듭 숫자에 의한 각종 기록을 행했던 것이다. 이런 방법은 지금도 페루의 목축민들 사이에서 사용되고 있다.

이와 같은 매듭은 잉카 지역만이 아니라 고대 중국에서도 사용했다는 기록이 있는데, 오키나와 지방에서도 역시 '볏짚 계산'이라는 수량 표기법이 있었는데 메이지 중기까지도 이 방법이 이용됐다. 새끼매듭은 아니지만 천조각을 묶은 매듭으로 기록을 대신했던 예가 중국과 티벳, 유럽 등지에도 있었다. 북아메리카 인디오들 사이에서는 조개껍질을 염주처럼 엮고, 이것을 여러 가닥으로 펼친 뒤에 염주를 엮은 형태라든지 조개껍질 색깔에 따라 각종 의미와 약속을 표시했다. 이것을 '원폼' 또는 '표대(標帶)'라 한다.

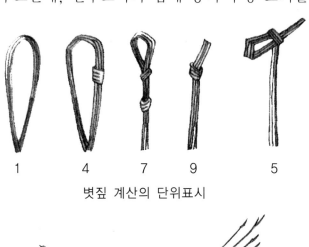

볏짚 계산의 단위표시

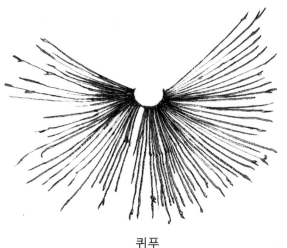

퀴푸

퀴푸의 매듭에 의한 숫자 표지

그림문자

고대인들은 자연속의 영상을 그림으로 표현하여 모양의 상징에 따라 서로의 생각을 소통하여 왔으며 이것이 그림문자의 시원(始原)이라 할 수 있다.

히에라콘폴리스 출토

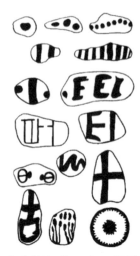

프랑스 마스다질에서 출토된 조약돌에 새긴 기호

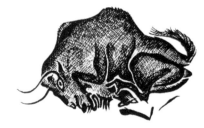

스페인 알타미라 동굴의 벽화(들소 그림)

	수메르	이집트	히타이트	갑골문		수메르	이집트	히타이트	갑골문
사람					해				
왕					물				
신					나무				
소					집				
양					길				
하늘					도시				
별					땅				

인류 최초의 그림문자 형상

문자의 변천과 계통

　동서양 그림 즉 상형(象形)을 토대로 시작된 글씨의 시원(始原)인 동방문자인 한자는 자연취상(自然取象)을 토대로 큰 변화없이 반만 년 글씨의 형태를 유지하여 왔으나 서방문자는 수 많은 민족들이 토착문자로 그 형태가 수 없이 많이 탄생되고 소멸되며 변형을 거듭하여 오늘날 알파벳을 비롯 유럽문자로 쓰여지고 있다.

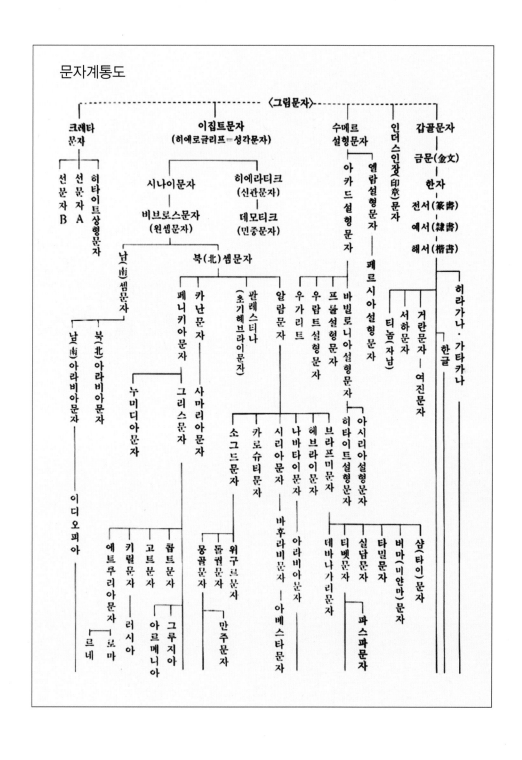

서방문자(西方文字)

서방문자는 그림문자가 변천을 거듭하여 알파벳 등 유럽문자로 발전되었다.

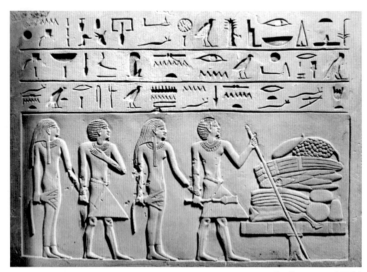

수메르 그림문자

그림문자 점토판(우르크 출토) 수메르의 가장 오래된 그림문자

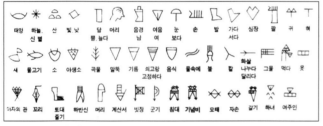

세계에서 가장 먼저 문명이 시작된 수메르인들이 기원전
4000년경 점토판등에 기록한 그림문자

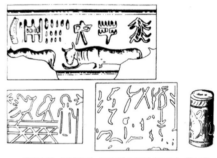

원통형 인장과 인영(印影)(우르 출토)

각종 수메르 그림문자

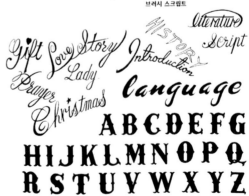

오늘의 유럽문자 알파벳

동방문자

동방문자 역시 자연의 형태를 상징으로 토기(土器)나 바위에 사람의 생각을 그림으로 새기고 모양을 만들었으며, 매듭등을 통하여 의견을 소통한 것이 상형 한자의 시원이라 하겠다.

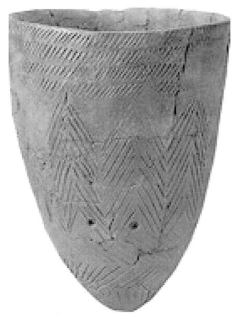

토기(土器) 빗살무늬

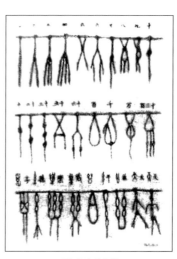

결승(매듭)

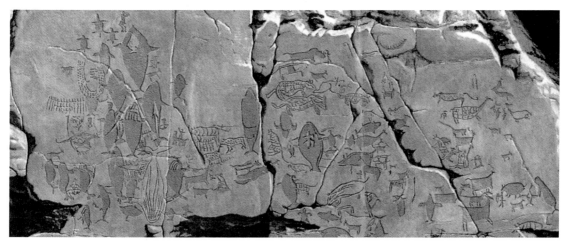

울산 암각화

동방 최초의 글씨형태

갑골문(甲骨文)

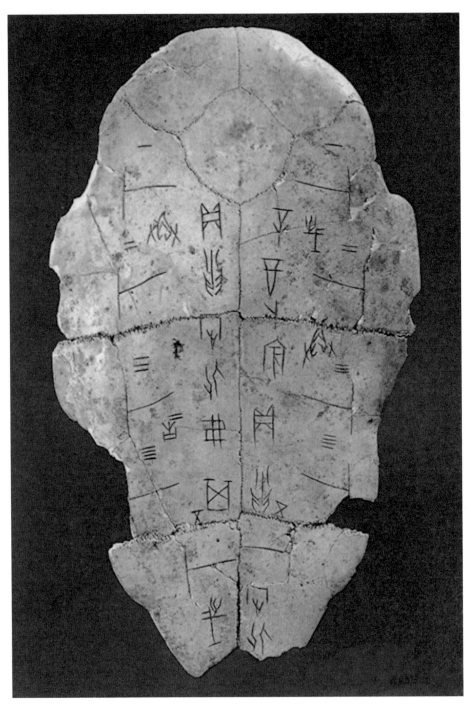

동이족의 창안(갑골문)

중국서예

　중국에서는 우리와 함께 한자(漢字)를 수천 년 상형자(象形字)를 국서(國書)로 써오다 B.C. 200년경 진(秦) 나라가 최초로 중국이 통일 국가를 이루면서 각 나라에서 쓰던 글씨들을 소전(小篆)이란 이름으로 통합하고 한(漢), 위(魏), 진(晉), 남북조(南北朝)에 이르면서 5체(五体)인 전, 예, 해, 행, 초(篆·隷·楷·行·草)로 각체(各體)가 창안(創案) 되어 오늘날까지 쓰이고 있으며 특히 서예술로 신화적(神化的) 바탕을 이루고 있다.

은주(殷周) 대전(大篆)

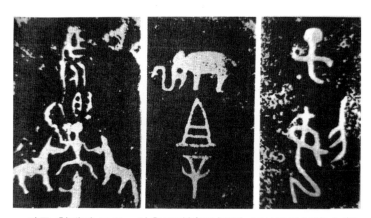

갑골 형태의 고문　상은동기(商殷銅器) 도상문자(圖象文字)　　　　갑골문(甲骨文)

진한 남북조시대(B.C. 200~300) 전·예·해·행·초 5체 탄생

진(秦) 통합된 소전(小篆)
- B.C. 200년경 -

오체(五体)

草(초)

行(행)

楷(해)

隷(예)

篆(전)

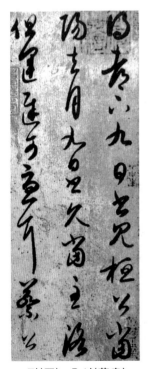

진(晉)-초서(草書)

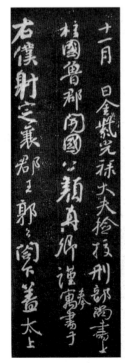

당(唐)-행서(行書)

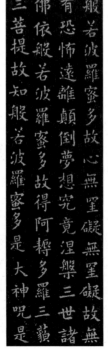

당(唐)-해서(楷書)

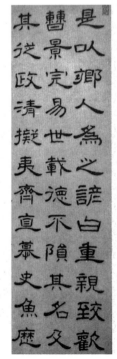

한(漢)-예서(隷書)

진(秦)-전서(篆書)

중국서예

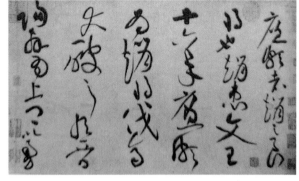

송-황산곡

명-장서도

원-조맹부

청-왕탁

청-유석암

청-오창석

한국서예

 우리나라도 중국과 함께 한자(漢字)를 바탕으로 수천 년 통용되어 왔으며 삼국시대까지는 우리만의 서체(書体)를 창안(創案)하여 중국과 대등된 위치에서 서법(書法)의 우수성을 존속시켜 왔다.

 삼국이후 고려시대부터 중국 서체(書体)를 많이 노서(奴書) 하기도 하였으나 조선말 추사 김정희 선생의 출현으로 우리나라 서예의 예술성을 세계적으로 크게 자리 하고 있으며 특히 세종대왕께서 창조하신 한글서체인 훈민정음과 궁체 등은 한문에 못지않은 서법의 다양성이 한문서예와 대등한 입장에서 국제적으로 그 위상이 높아가고 있다.

한국서예(고조선～삼국)

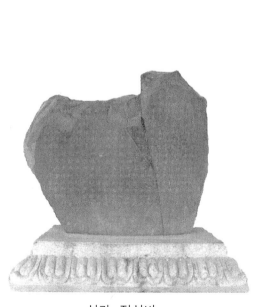

고조선-가람토 정음

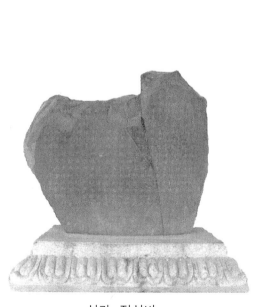

신라-적성비

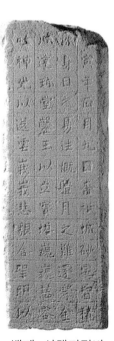

백제-사택지적비

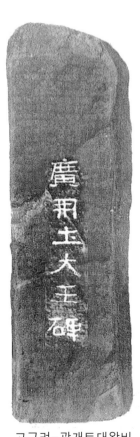

고구려-광개토대왕비

한국서예(통일신라~근대)

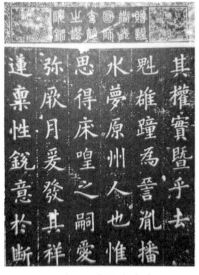

고려-도광국사비명

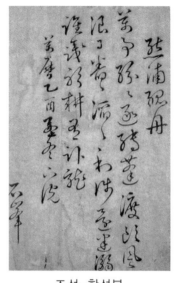

조선-한석봉

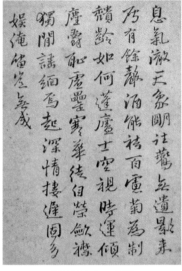

통일신라-김생

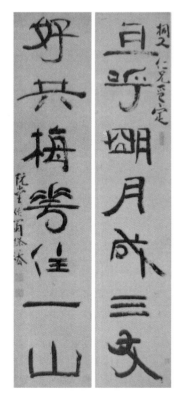

조선-김정희

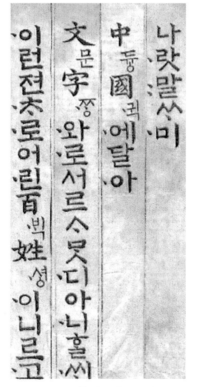

조선-훈민정음(고체)

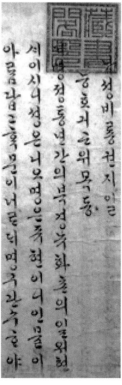

한글-낙성비룡(궁체)

근대-원곡 김기승

서예란 무엇인가?

　서(書)는 정기세(精氣勢) 입신(入神)의 도학(道學)이다.

　글씨는 붓을 들어 종이 위에 글자를 쓰는 단순한 행위 같지만 그 글자의 획(劃)속에는 우주만상의 기(氣)와 인간의 정(情)이 살아숨쉬는 영원성(永遠性)을 가진 접신(接神)의 藝이다.

　동방문자인 서(書)는 탄생과정부터 원형이정(元亨利貞) 천도(天道)의 원리(原理)와 인의예지(仁義禮智) 인성(人性)이 합일되어 자연의 섭리대로 표현된 신화(神化)적 예술이다. 그러므로 글씨는 더도 덜도 아닌 그 사람의 인격이요 표상이다.

　글씨 획 속에 내재된 골 · 근 · 육 · 혈 · 신(骨 · 筋 · 肉 · 血 · 神)은 사람의 마음을 그대로 나타내는 것이므로 글씨를 쓰기 전에 그 마음을 바르게 정(精)하게 하는 것이 으뜸이다.

　글씨는 천도(天道)의 깨달음을 얻어 유한성(有限性)인 비극에서 영원성(永遠性)의 기쁨을 맛볼 수 있는 삶의 극치요 보람이다.

글씨 도구

문방사우(文房四友) 종이, 붓, 먹, 벼루

붓은
바르고
견고하게
잡는다

필관(筆管) ----- 붓 잡는 위치

----- 3분필(三分筆)

------- 2분필(二分筆)

------- 1분필(一分筆)

--------- 중봉(中鋒)

신기세(神氣勢)

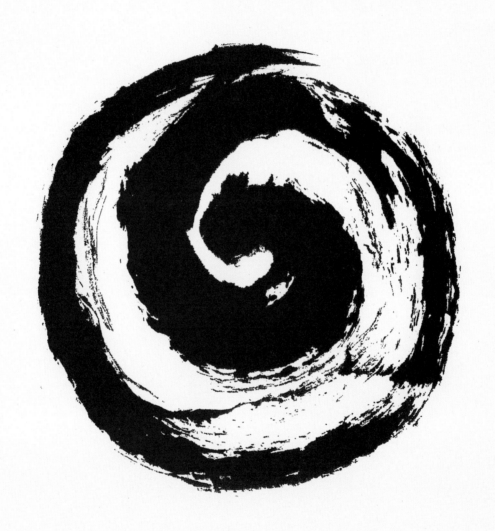

서(書)의 본질(本質)

서훈(書訓)

1. 정(精) 기(氣) 세(勢)

2. 필(筆) 정(正) 입(入) 신(神)

3. 신(神) 채(彩) 선(先) 득(得)

4. 골(骨) 근(筋) 육(肉) 혈(血)

글자 속에 반드시 내재(內在)되어야 하는 필수적 훈(訓)이라 할 수 있다.

① 첫째 정기가 모아진 힘이 있어야 한다.

② 붓의 운필을 바르게 하면 신과 통할 수 있다.

③ 글씨에서 맑은 빛이 발해야 한다.

④ 글씨 획속에 뼈와 힘줄과 살과 또한 피가 돌아야 한다.

글씨 쓰는 법

집필(執筆)과 운필(運筆)

 집필법은 붓을 잡는 법이고 여기에 완(腕)법의 운용으로 필세(筆勢)를 얻으며 운필법은 점획의 묘(妙)를 구하는 것으로 쓰는 이의 마음과 깨달음에 따라 자기만의 특징으로 평생 운용하게 된다.

1. 집필(붓잡는 법)

 역대로 집필(執筆)방법에 대한 논술은 수없이 많다. 왕희지 필세론(筆勢論)을 비롯해 손과정(孫過庭) 서보(書譜) 그리고 소동파(蘇東坡) 황산곡(黃山谷) 조맹부(趙孟頫) 등 역대 서가들의 논서(論書)가 등의 복잡한 내용을 하나로 단정하기가 어렵다. 그렇지만 집필을 간명하게 논(論)한다면 장허(掌虛)로 운필의 원전(圓轉)을 원만하게 할 수 있는 것과 지밀(指密)하여 근육의 힘이 고루 미치게 하는 것, 또한 완현(腕懸)함으로 필봉(筆鋒)이 바르게 세워 운필을 유연하게 하는 것 등을 말할 수 있다.

 집필에서 가장 많이 사용하는 법이 단구법(單鉤法)과 쌍구법(雙鉤法)이 있는데 엄지와 검지만으로 붓을 잡는 것을 단구법이라 하고 엄지, 검지, 중지로 잡고 나머지 두 손가락으로 보조해 주는 것이 쌍구법이다.

 완법(腕法) : 손가락이 집필을 주제(主制)한다면 팔은 운필을 주관한다.
 ① 침완(枕腕) : 왼손 위에 오른손을 올려놓고 쓰는 법으로 소자(小字)를 쓸 때 사용한다.
 ② 제완(提腕) : 팔꿈치를 책상에 대고 있는 방법으로 중(中) 소자(小字)를 쓸 때 이용된다.
 ③ 현완(懸腕) : 팔을 들고 쓰는 방법으로 붓 잡은 손이 자신의 몸 중심부로 가깝게 하며 가장 이상적인 방법으로 팔 전체의 활동이 자유스럽다. 가장 많이 사용하는 법이다.
 ④ 회완(回腕) : 청의 주성연(周星蓮)은 '회완법을 다섯 손가락이 모두 수평을 이루게 하고 팔을 곧게 하며 필획이 두과(兜裏)를 이룬다.' 라고 하였다.

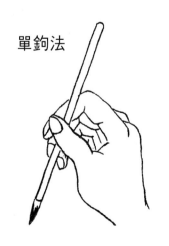

單鉤法

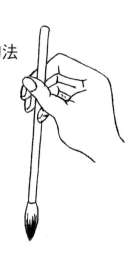

雙鉤法

일획만법(一劃萬法)

쓰는 법

일획만법은 글씨 한 획 속에 만 가지의 모든 필법이 다 들어 있다는 말이다. 다시 말해 한 획에서 깨달음을 얻으면 글씨의 본질을 다 알 수 있다.

글씨 속에 골(骨), 근(筋), 육(肉), 혈(血), (뼈와 힘줄과 살과 피)이 들어 있어 획이 살아 숨 쉬며 신채(神彩)를 발 할 수 있다면 접신(接神)의 묘법(妙法)을 얻은 작가라 할 것이다. 평생 붓을 들고도 법(法)을 깨우치지 못하는가 하면 역대 서예가중 역사에 그 이름을 남긴 서가들은 젊은 때이든 노년기든 반드시 이 법을 깨우친 분들이다.

골(骨)　　근(筋)　　육(肉)　　혈(血)

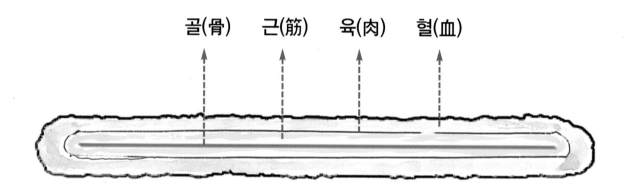

- 골(骨) : 글씨에서 가장 중요한 획으로 사람의 뼈와 같다.
- 근(筋) : 필력을 상징하며 힘줄의 역할을 한다.
- 육(肉) : 글씨의 아름다운 구성(모양)을 나타 낸다.
- 혈(血) : 피의 소통이 잘 되어야 살아 있는 획이 된다.

※고법(古法)을 잘 익히고 인품(人品)을 갖춘 서예가만이 얻을 수 있는 신법(神法)이라 여겨진다.

붓 사용(운필)법

① 장봉 : 글씨를 시작할 때는 반드시 붓끝을 역(逆)으로 하여 쓴다.

② 인인니(印印泥) : 붓을 똑바로 세워 진흙에 도장을 찍드시 힘있게 누른다.

(1) 장봉(藏鋒)

(2) 기필(起筆)

(3) 인인니(印印泥)

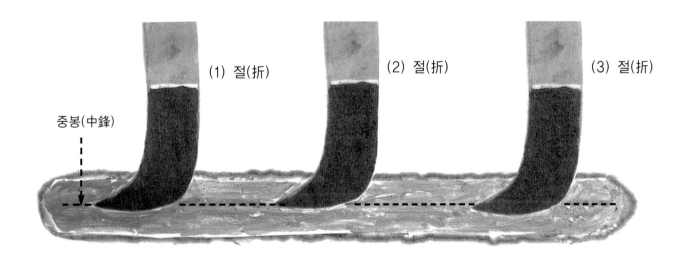

일획 삼절(三折)법 : 붓을 똑바로 세운후 붓끝이 획 가운데(중봉)로 가면서 세번 가량 멈추었다. 다시 쓴다.

가로 긋기와 내려 긋기

어느 획이든 붓을 견고하게 잡고 붓이 지날 때 반드시 삼절법(三折法)으로 붓을 세워 멈추었다 간다.

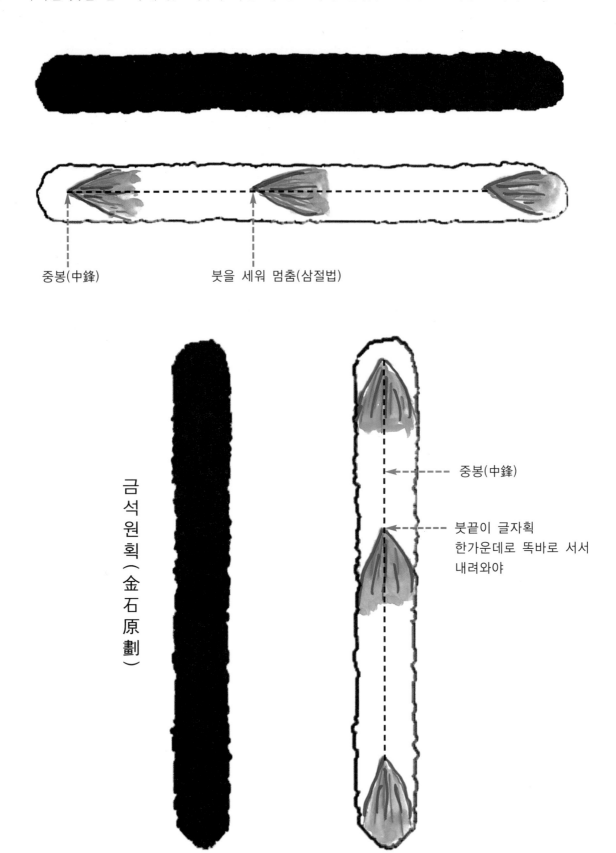

중봉(中鋒)

붓을 세워 멈춤(삼절법)

금석원획(金石原劃)

중봉(中鋒)

붓끝이 글자획
한가운데로 똑바로 서서
내려와야

기필(起筆) 역필(逆筆) 장봉(藏鋒)

이 세가지는 글씨를 쓸 때 반드시 지켜야 한다. 특히 첫획을 할 때 중요하다.
① 기필(起筆) : 붓끝을 세우는 것
② 역필(逆筆) : 붓끝을 반대 방향으로 대는것
③ 장봉(藏鋒) : 붓끝을 숨기는 것

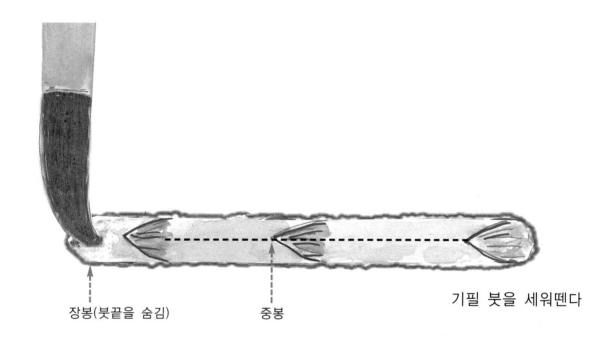

장봉(붓끝을 숨김)　　　　중봉　　　　　　　기필 붓을 세워뗀다

글씨의 모든 획은 일획만법의 중봉, 기필, 장봉, 역필, 삼절, 송필, 수필 등
원칙을 지켜주어야 한다.
※작가의 운필 요령에 따라 감책(생략)하는 것은 많은 세월 그 법이 자연
　스럽게 운용되었으나 처음 익히는 분들은 지켜줌이 좋다.

중봉

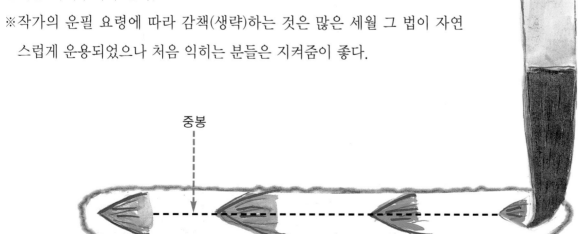

수필(收筆) 붓을 뗄때

글자

글씨는 획이 하나 하나 모여 구성된다. 필순(쓰는 순서)에 따라 일획만법의 운필(運筆)를 따르면
쉽게 익힐 수 있다.

광개토대왕비체 원본

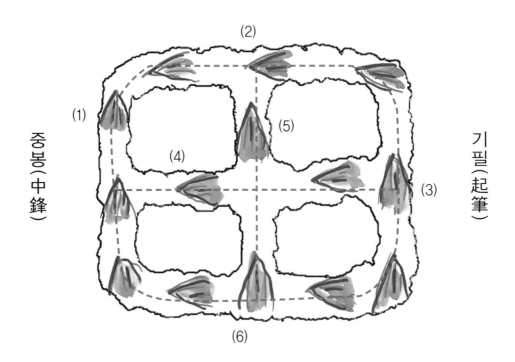

중봉(中鋒)

기필(起筆)

결구(結構)와 장법(章法)

 글씨는 획(劃)의 필세(筆勢)와 결구(結構)가 핵심이라 말할 수 있다. 또 여기에 더하여 장법(章法)의 아름다움을 더해 주어야 서(書)의 격(格)을 높일수 있다.

 필력(筆力)과 구성(構成)과 장법(章法)은 서예만고의 진리이다. 마음을 정(精)이 하고 깨달음을 얻으면 접신(接神)작가도 될 수 있을 것이다.

일획팔순법(一劃八順法)

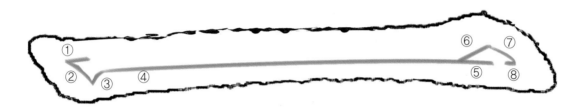

이 법(法)은 누가 특별히 논(論)한 것이 아니라 오랫 동안 글씨를 쓰면서 운필방법을 살펴보면 붓의 움직임이 여덟 번의 작용에 의해 획의 구성이 이루어지고 있음을 느껴왔다. 특히 해서를 쓸 때 모든 자획(字劃)의 결구는 반드시 필요하나 서체에 따라 감책(생략하는 것)을 해주는 경우도 있다.

※필순 : ① 붓끝을 감춘다.
 ② 글씨체 모양(구성)을 만든다.
 ③ 붓을 세워준다.
 ④ 붓을 세워 봉(鋒)이 한가운데로 지나간다.
 ⑤ 붓이 온 자리로 세워(起筆)준다.
 ⑥ 붓을 세워 위로 약간 올려 준다.
 ⑦ 글씨 끝 부분의 모양(글씨체)을 만들어 준다.
 ⑧ 붓을 세워 온 자리로 수필(收筆)한다.

내려 긋기

일자팔순(一字八順)법은 일획만법(한 획속에 만가법이 다 있다)과 같이 한일(一)자 한 획 결구 속에 모든 글자의 기본이 된다.

※글씨체에 따라 감책(필순생략)도 있을 수 있다.

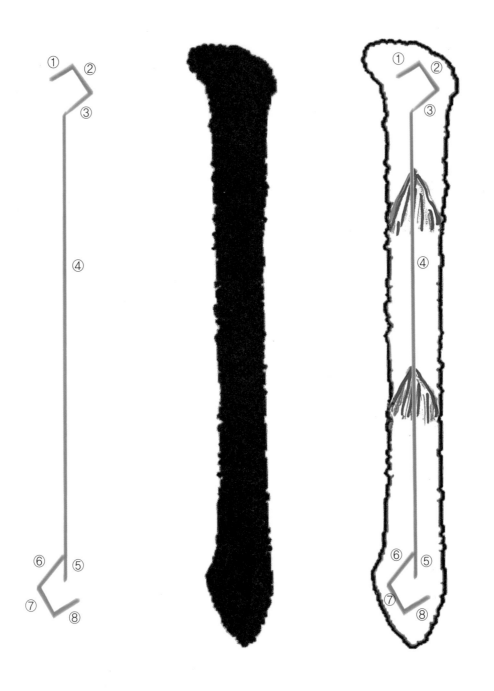

왼쪽삐침

　서예에서 파임획과 함께 꽃이라 할 정도로 중요하고 또한 쓰기도 어렵다. 8순법, 중봉법을 잘 응용하면 쉽게 될 수도 있다.

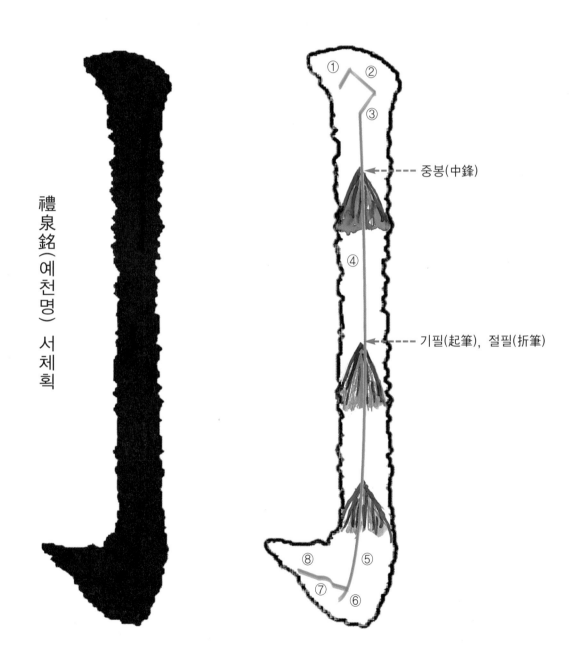

禮泉銘(예천명) 서체획

중봉(中鋒)

기필(起筆), 절필(折筆)

파임

앞 왼쪽 삐침에서 말했듯이 이 획이 매우 중요하고 쓰기도 어려워 서예를 연마하는 서학인들은 기초에서 이 획을 공부하지만 평생 써도 자신을 가진 서가는 보지 못할 정도로 어렵다. 그러나 필순을 잘 따르면 가장 아름다운 획이 될 수도 있다.

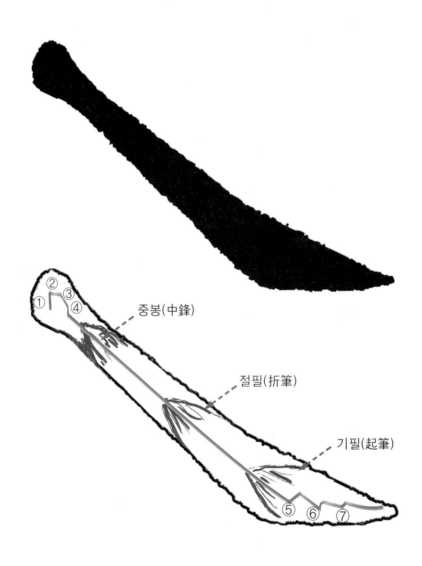

붓끝을 세워 일자팔순으로 쓰되 끝부분을 정한 마음으로 잘 마무리 해야 한다. 급하게 쓰지 말고 붓을 여러번 세우며 천천히 연마하는 것이 좋다.

점과 왼쪽 긴 삐침

점은 모든 글씨의 시작이며 독립된 획이다. 하늘에서 옥돌이 떨어진듯 토란알처럼 야무지게 써야 한다.
필력과 8순의 운필을 잘 적용시켜야 한다.

굳센 나무가지가 돌풍에도 꺾이지
않고 탄력을 가지듯 경쾌하며
힘있게 써야 한다.

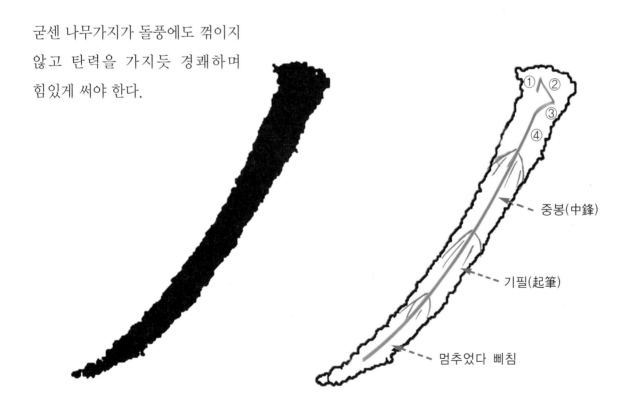

영(永)자 팔법(八法)

 영(永)자 팔법(八法)은 후한시대부터 왕희지, 장욱 등이 전수시켜 오늘에 이르고 있다. 영자 8법을 귀하게 여기는 것은 영(永)자 속에 들어 있는 여덟까지 필획이 운필, 결구 장법에 모두 영향을 미치는 글자 획 이므로 오래 동안 서예인들이 연구하며 써내려온 유일한 법리(法理)라 생각된다.

 그러나 필획에 사용된 측(側), 륵(勒), 노(努), 적(趯), 책(策), 약(掠), 탁(啄), 책(磔) 등은 역대 서가들의 주장에 따라 그 논리가 많다. 추상적인 법리들은 이해하기 어려우나 많은 서가들이 수천 년 전해온 서법이므로 깊이 있게 연구할 필요가 있으며 또한 서가들의 폭넓은 서예 이론을 인정할 수 밖에 없다.

용필법(用筆法)

1 측(側) : 점을 찍는 것으로 글씨의 눈동자와 같다.

2 륵(勒) : 가로획의 모양으로 필봉과 종이 사이에 마찰력이 생겨야 함

3 노(努) : 세로획 努(로)라고도 하며 수획(竪劃)이라고 하여 천군을 지탱할 수 있어야 한다.

4 적(趯) : 갈고리 적자의 본의는 뛴다는 뜻

5 책(策) : 채찍함의 뜻. 말이 뛸 때 채찍 한다.

6 약(掠) : 드날릴 때와 같다.(빠르면서도 껄끄럽게)

7 탁(啄) : 새가 모이를 쪼우듯이

8 책(磔) : 파도치듯 힘이 있으나 빠르지도 늦지도 않아야 한다.

영(永)자 8법(八法)

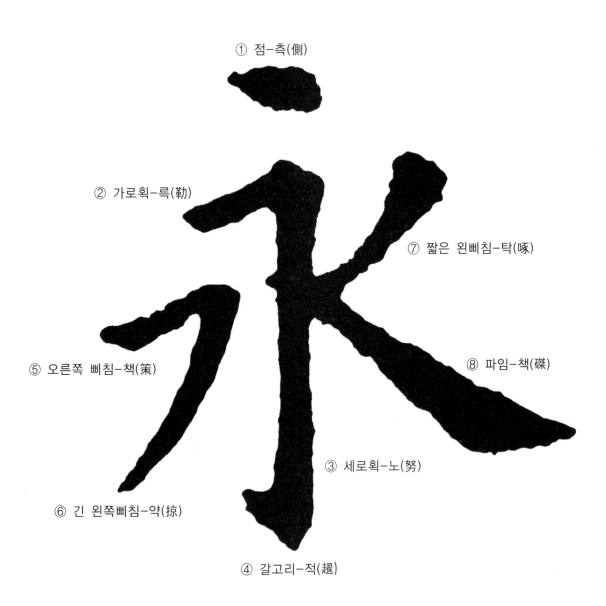

① 점-측(側)

② 가로획-륵(勒)

⑦ 짧은 왼삐침-탁(啄)

⑤ 오른쪽 삐침-책(策)

⑧ 파임-책(磔)

③ 세로획-노(努)

⑥ 긴 왼쪽삐침-약(掠)

④ 갈고리-적(趯)

결구(結構)와 향세(向勢)

 글씨는 획 다음으로 결구(획이 있어야 할 위치)가 잘 맞아야 하며 한 획 한 획이 다음 글씨를 위해 방향을 잡아야 한다. 글씨 속의 한 획이 향세(붓이 나가는 쪽)를 그르치면 전체의 결구가 맞지 않을 수 있다.

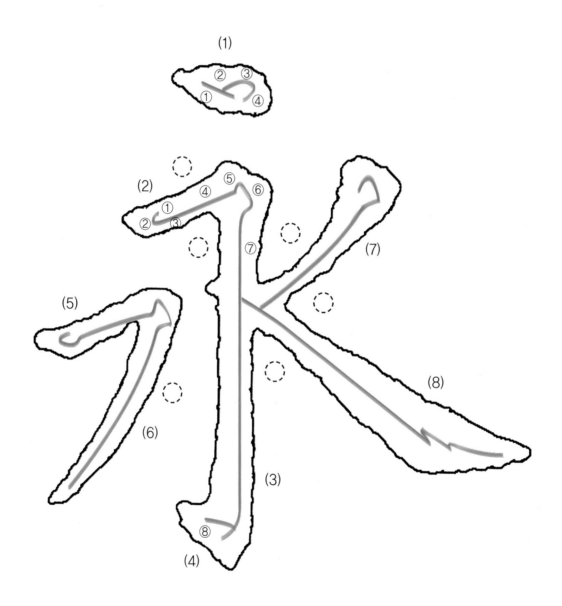

 모든 획은 일획만법(一劃萬法) 원리와 일자팔순(一字八順)의 필순을 따르면 결구와 향세가 잘 되리라 본다.

점(點) 획(劃)과 변(邊) 연습

점과 변획은 모두 일획만법(一劃萬法)과 일자팔순(一字八順)을 따르면 된다. 단 결구(結構)는 시작과 붓끝의 향세(向勢)를 잘 맞추어 써야 한다.

변과 점획은 글씨의 가장 중요한 위치를 정하는 요소이므로 많은 연습이 필요하다.

(길 도)

(미칠 체)

점(點)

(1) (2) (3) (4)

점을 찍을 때도 붓의 운용을 잘해야 된다. 종이에 도장을 찍듯 야무지게 누르며 붓끝을 다음 획을 향해 삐쳐주어야 한다. 단 마지막 획은 八순법에 따라 제자리에서 멈춘다.

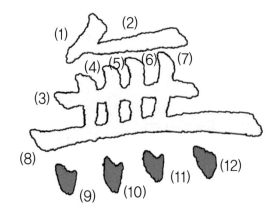

(없을 무)

갓머리

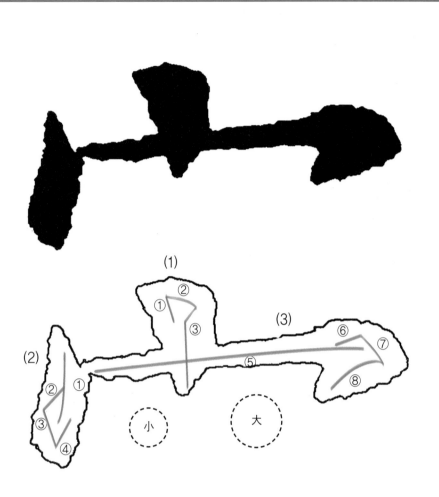

1번 획은 무쇠같이 힘있게 내려 쓰고, 2, 3번 획은 일자팔순법을 따르며 왼쪽폭은 오른쪽보다 약간 적게 한다.

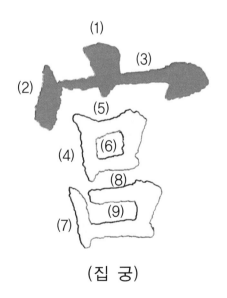

(집 궁)

책받침

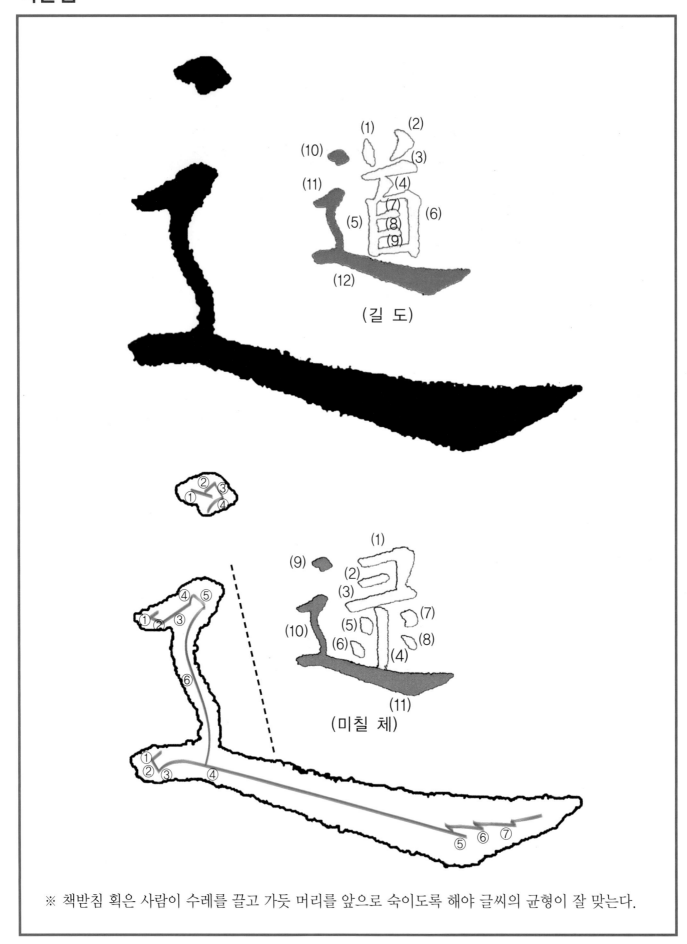

(길 도)

(미칠 체)

※ 책받침 획은 사람이 수레를 끌고 가듯 머리를 앞으로 숙이도록 해야 글씨의 균형이 잘 맞는다.

풍변

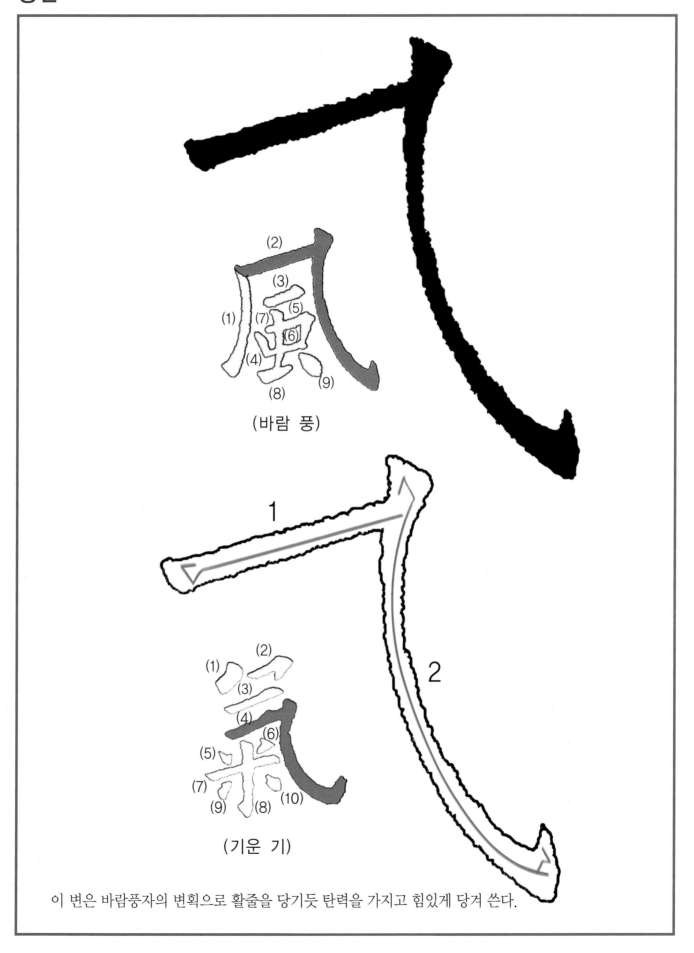

(2)
(3)
(1) (7) (5)
(6)
(4)
(8) (9)
(바람 풍)

1

(1) (2)
(3)
(4)
(6)
(5)
(7)
(9) (8) (10)
(기운 기)

2

이 변은 바람풍자의 변획으로 활줄을 당기듯 탄력을 가지고 힘있게 당겨 쓴다.

말씀언변

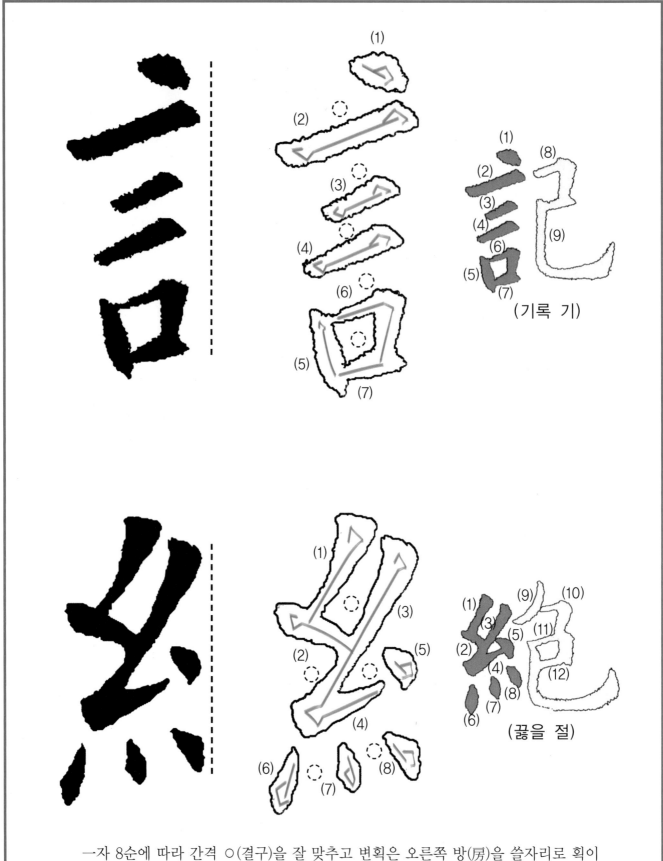

(기록 기)

(끊을 절)

一자 8순에 따라 간격 O(결구)을 잘 맞추고 변획은 오른쪽 방(房)을 쓸자리로 획이
침범하지 않도록 변을 반듯하게 맞추어 쓴다.

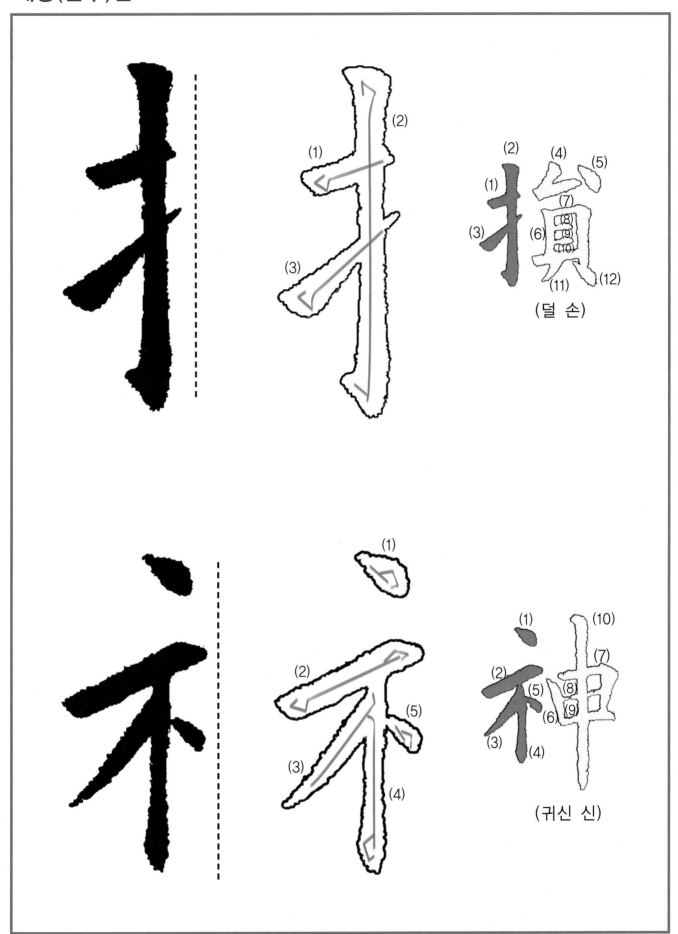

(덜 손)

(귀신 신)

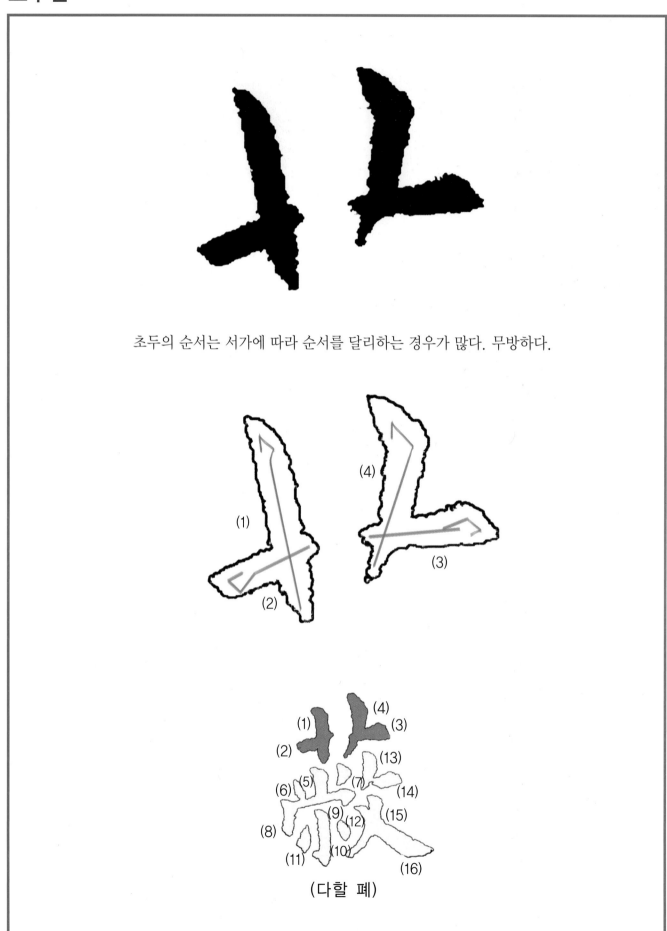

초두의 순서는 서가에 따라 순서를 달리하는 경우가 많다. 무방하다.

(다할 폐)

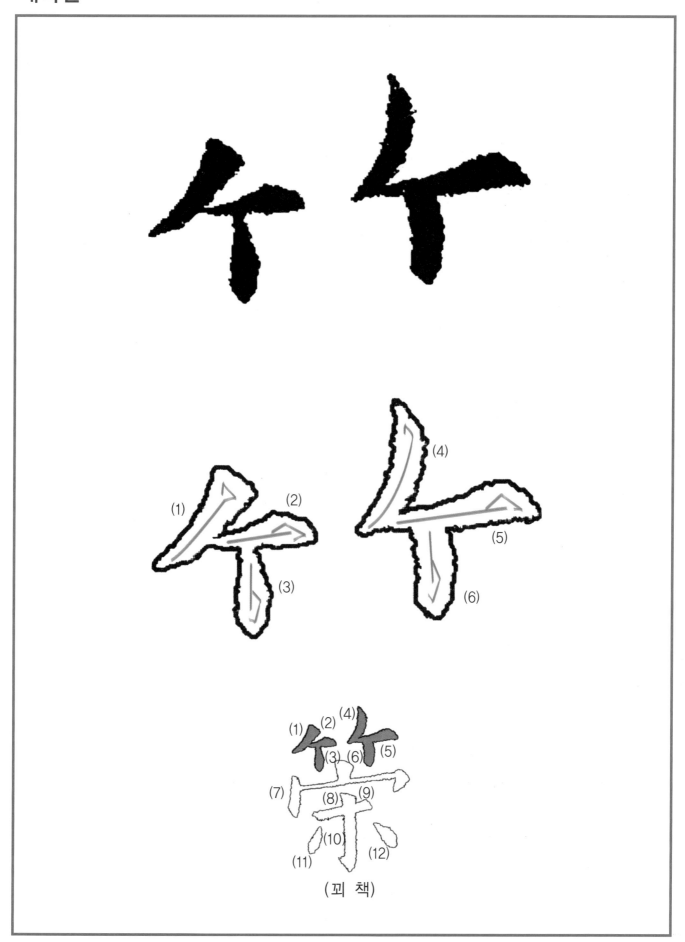

(꾀 책)

(뫼 산)

(높을 고)

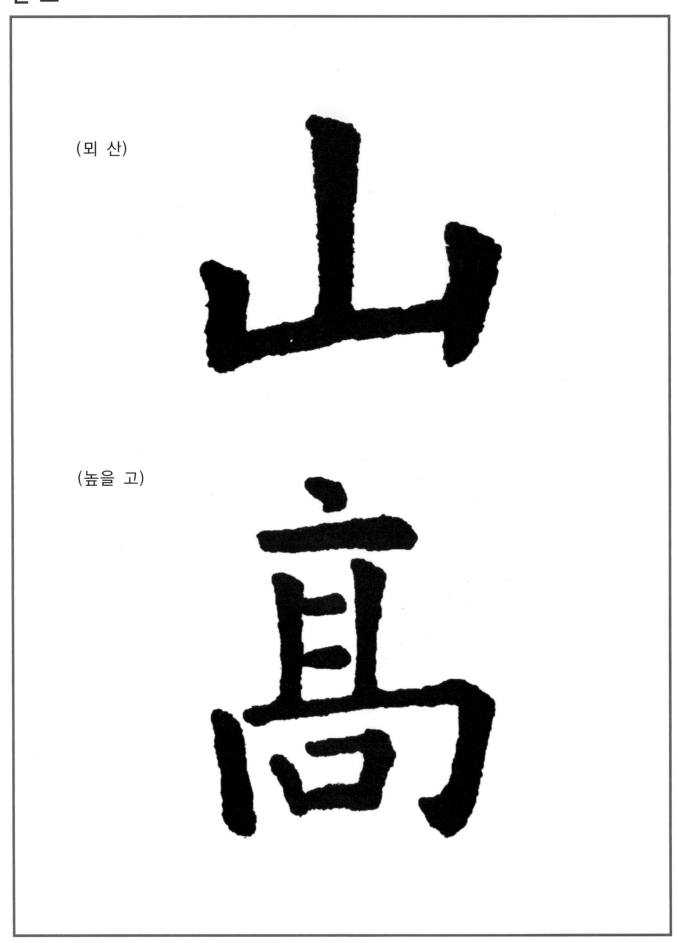

一자 8순의 순서에 따라 쓰며 획의 순서는 왼쪽에서 오른쪽으로 위에서 아래로 쓴다. 단 서체에 따라 달리 할 수도 있다.

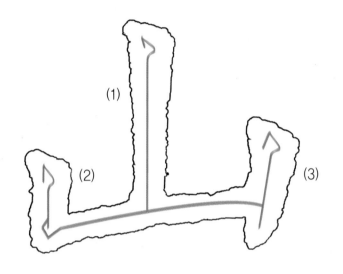

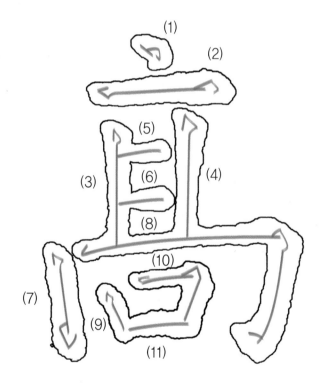

산고(山高) : 높은 산

(물 수)

(긴 장)

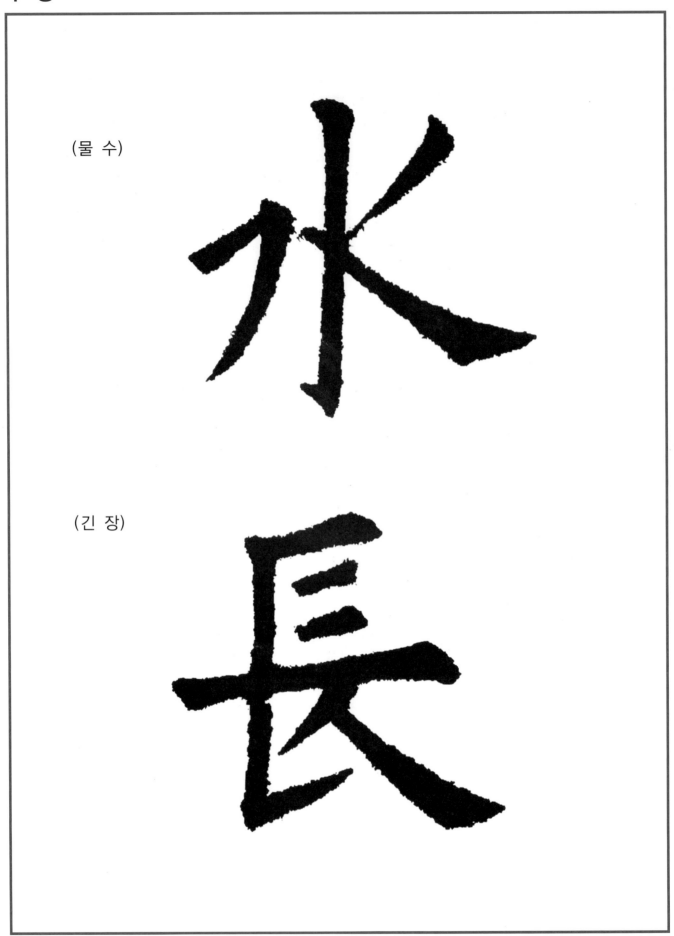

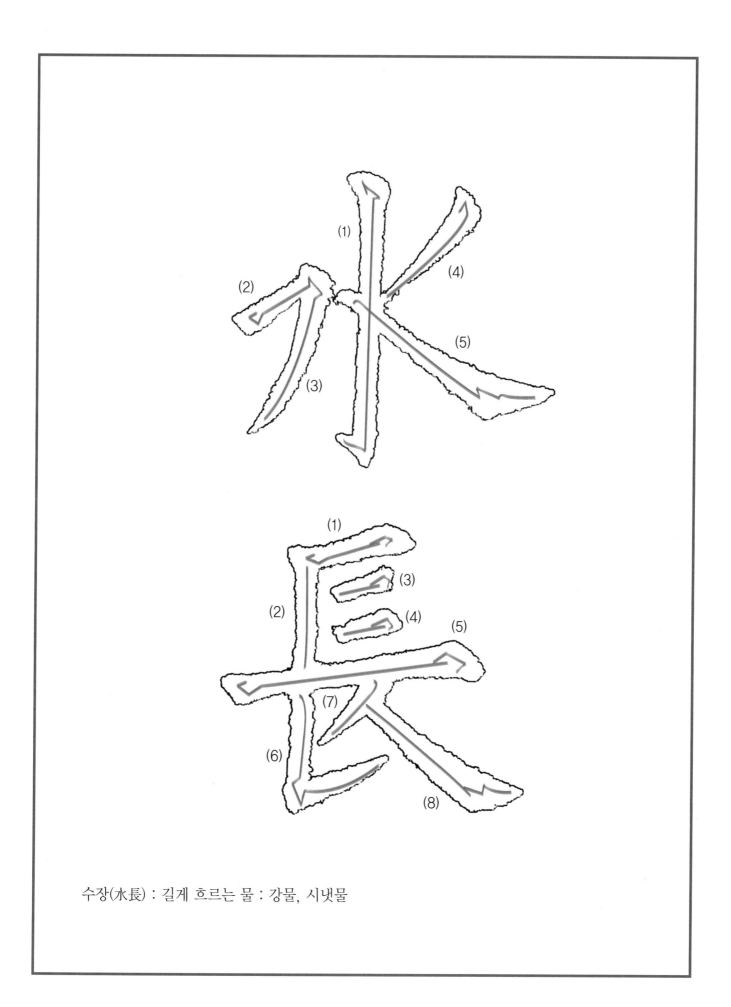

수장(水長) : 길게 흐르는 물 : 강물, 시냇물

(맑을 청)

(바람 풍)

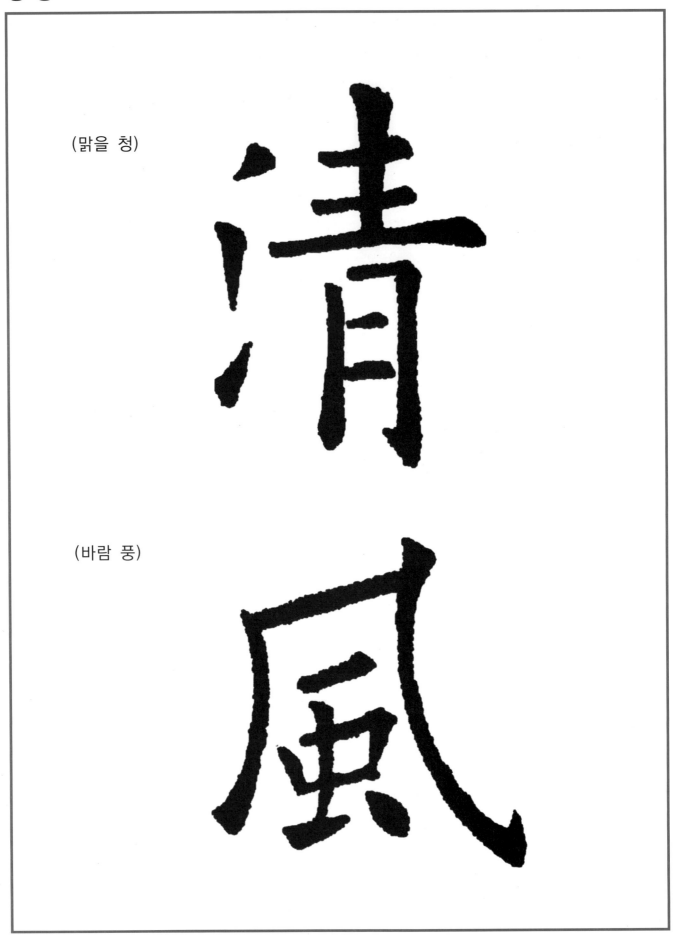

청(淸)자의 삼수변은 획의
끝이 모두 다음 획을 바라
보며 삐쳐야 한다.

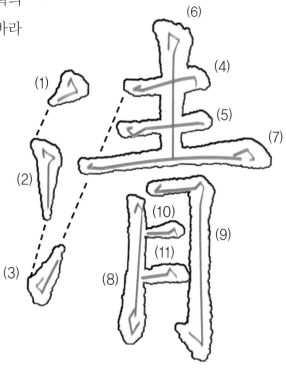

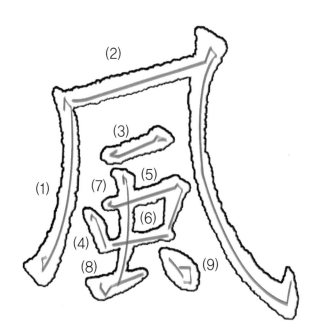

청풍(淸風) : 맑은 바람

궁 도

(집 궁)

(길 도)

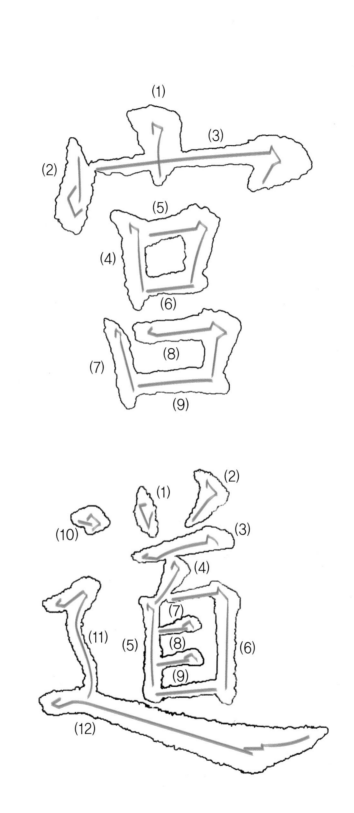

궁도(宮道) : 궁궐에 들어가는 길 즉, 중요한 곳을 궁도라 한다.

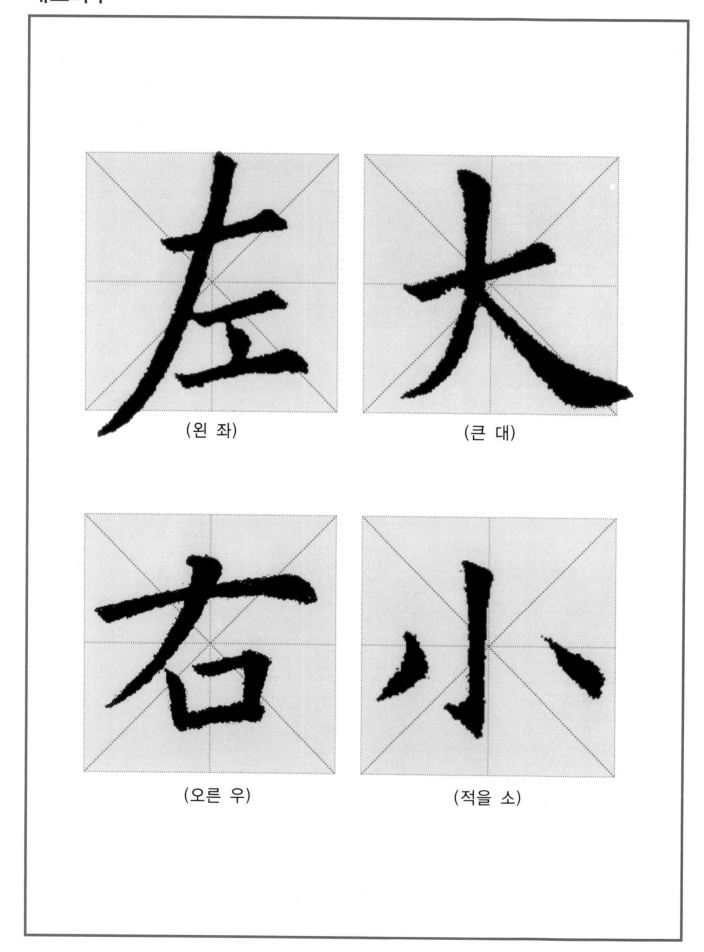

(왼 좌) (큰 대)

(오른 우) (적을 소)

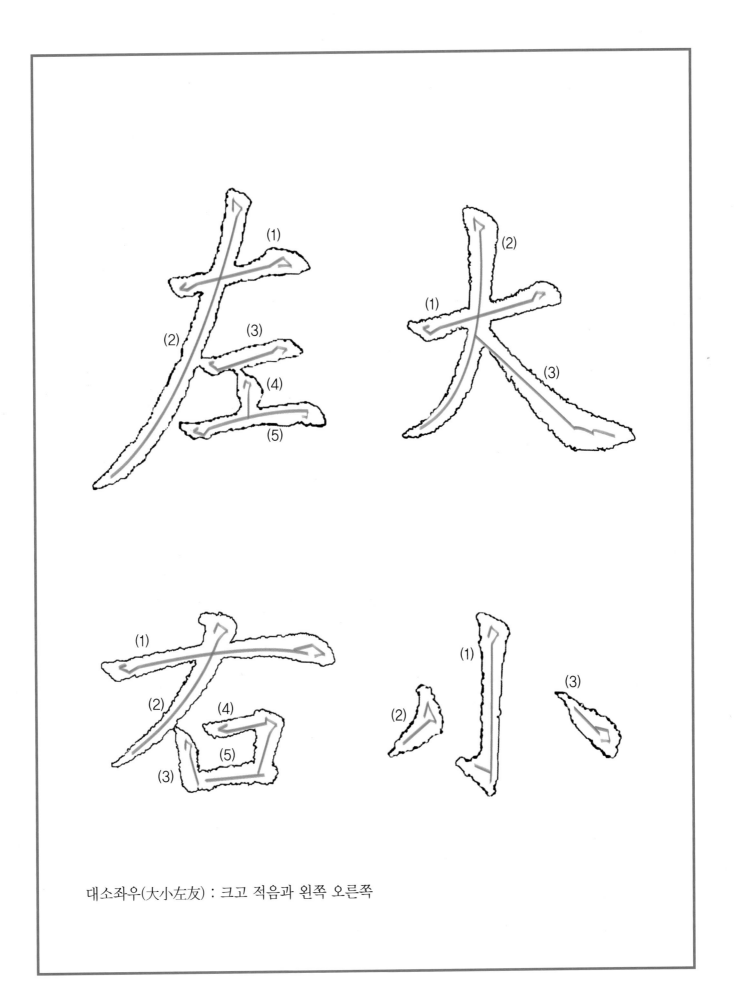

대소좌우(大小左友) : 크고 적음과 왼쪽 오른쪽

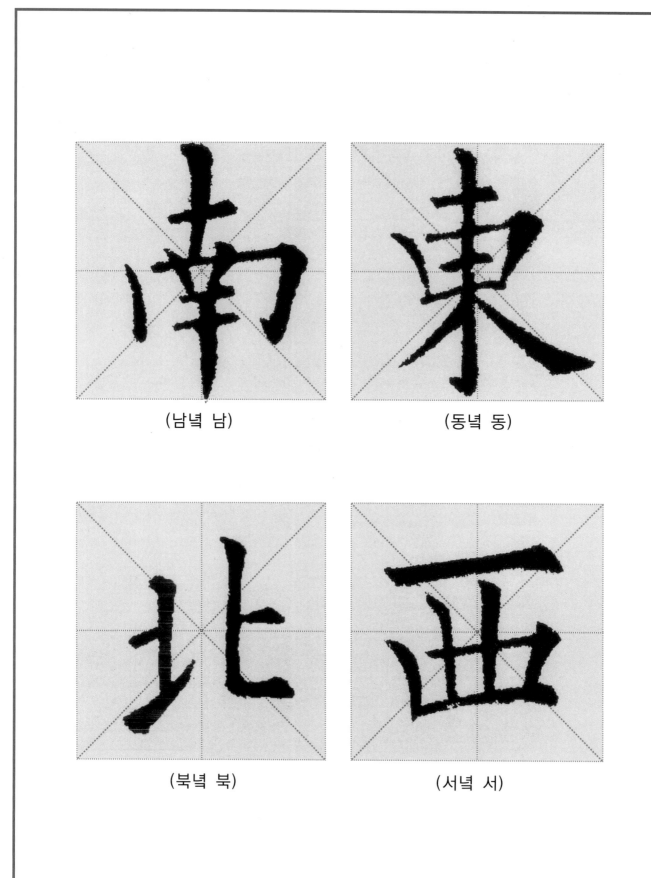

(남녘 남)　　　　(동녘 동)

(북녘 북)　　　　(서녘 서)

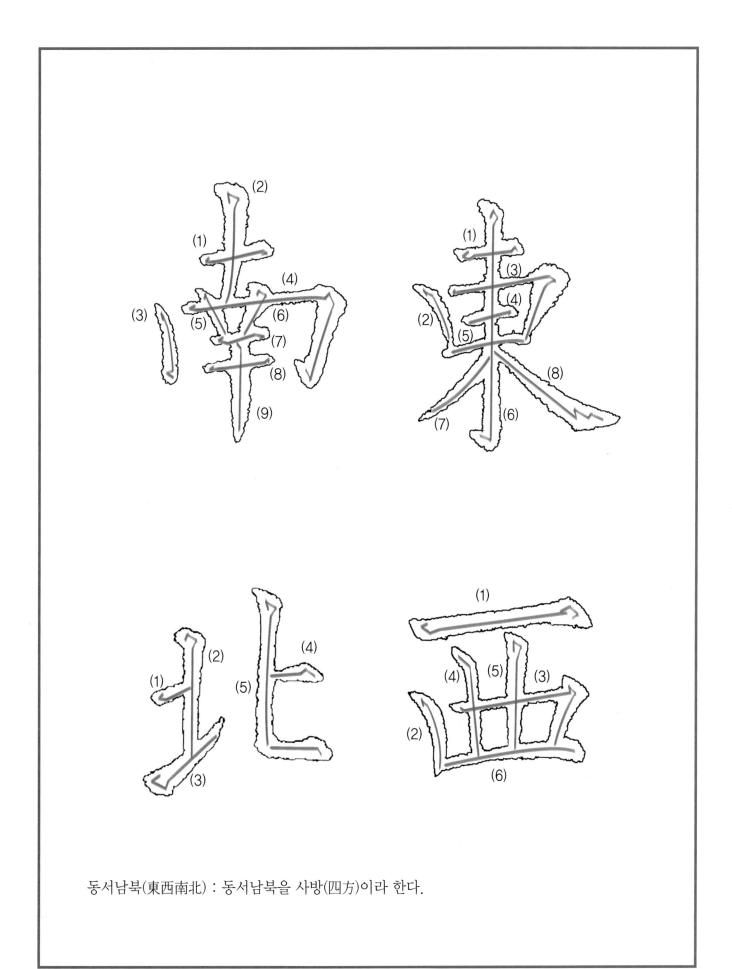

동서남북(東西南北) : 동서남북을 사방(四方)이라 한다.

(그 기)

(먼저 선)

(마음 심)

(바를 정)

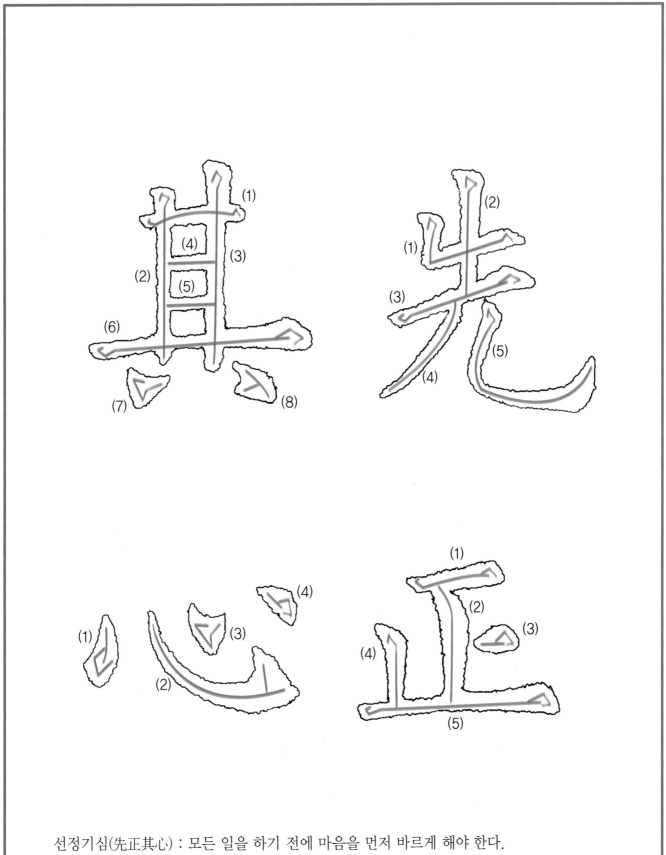

선정기심(先正其心) : 모든 일을 하기 전에 마음을 먼저 바르게 해야 한다.

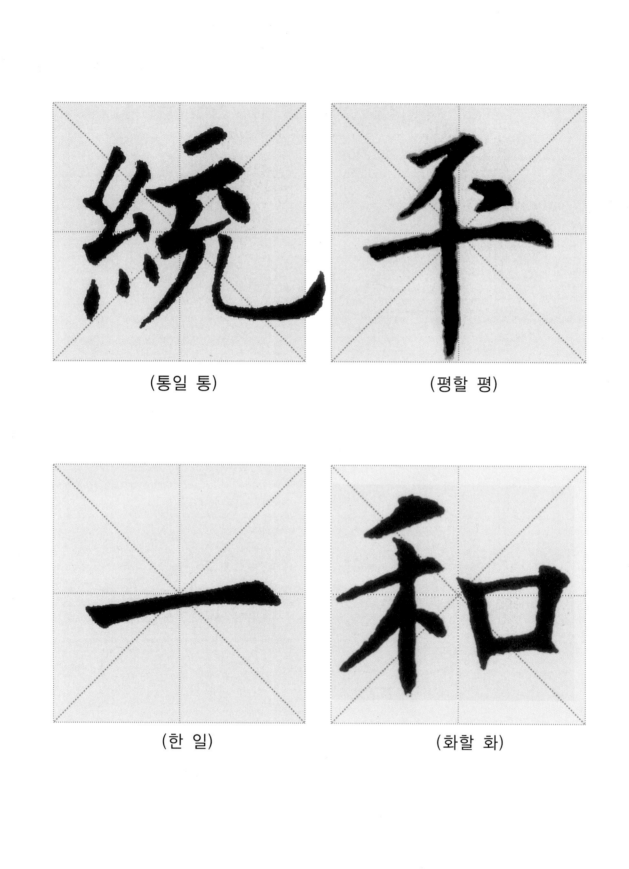

(통일 통)

(평할 평)

(한 일)

(화할 화)

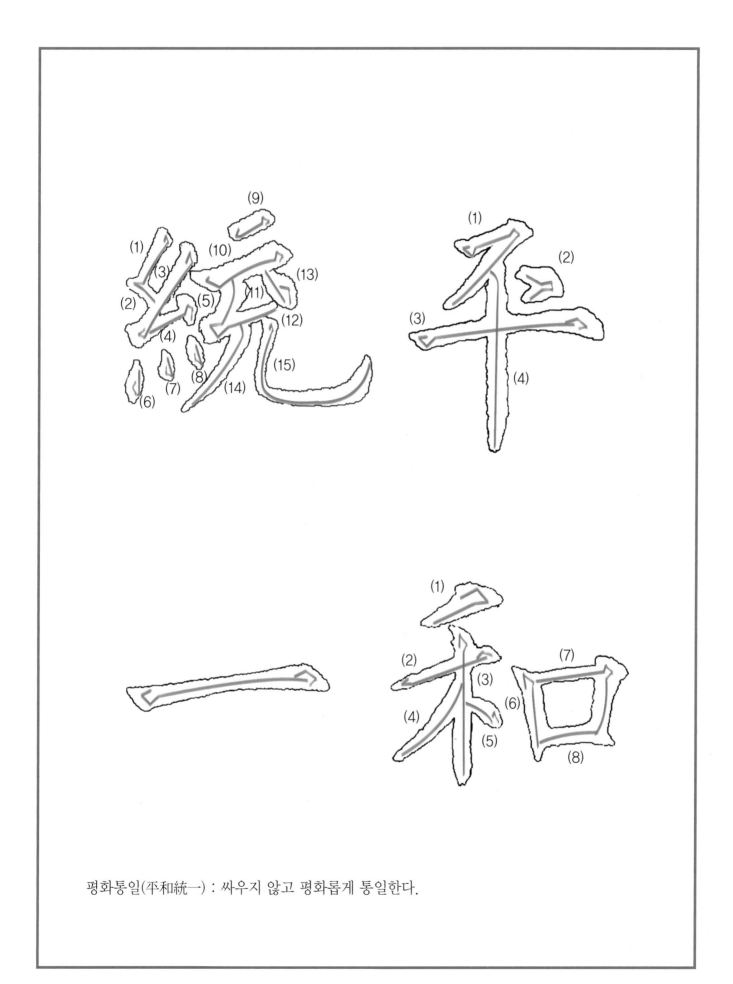

평화통일(平和統一) : 싸우지 않고 평화롭게 통일한다.

한글 발달과정

붓글씨에서 한글과 한자는 운필법이나 필획, 결구, 장법 등이 거의 같다고 보아야 되겠다.

글씨는 모양 즉 구성이 좀 달라도 필법에 있어서는 그 운용이 대동소이하다. 한자의 대전(大篆)에서 소전(小篆)이 나왔으며 5체(五体)도 전(篆) 필획에서 나왔다고 보며 한글 훈민정음과 용비어천가 궁체 등도 전(篆), 예(隷), 해(楷), 행(行)에서 필법이 나온 것으로 알고 있다. 한글의 어떠한 글씨도 그 기본은 한자와 다름이 없다고 보아야 한다.

여기에 수록한 한글들도 한자의 기본획은 잘 익히면 자연스럽게 잘 쓸 수 있다고 본다.

고 체

1. 훈민정음 서체

2. 월인천강지곡 서체

3. 일중 김충현 서체

궁 체

1. 갈물 이철경 서체(정자)

2. 꽃뜰 이미경 서체(흘림)

원곡체

※각 서체 폰트에서 집자

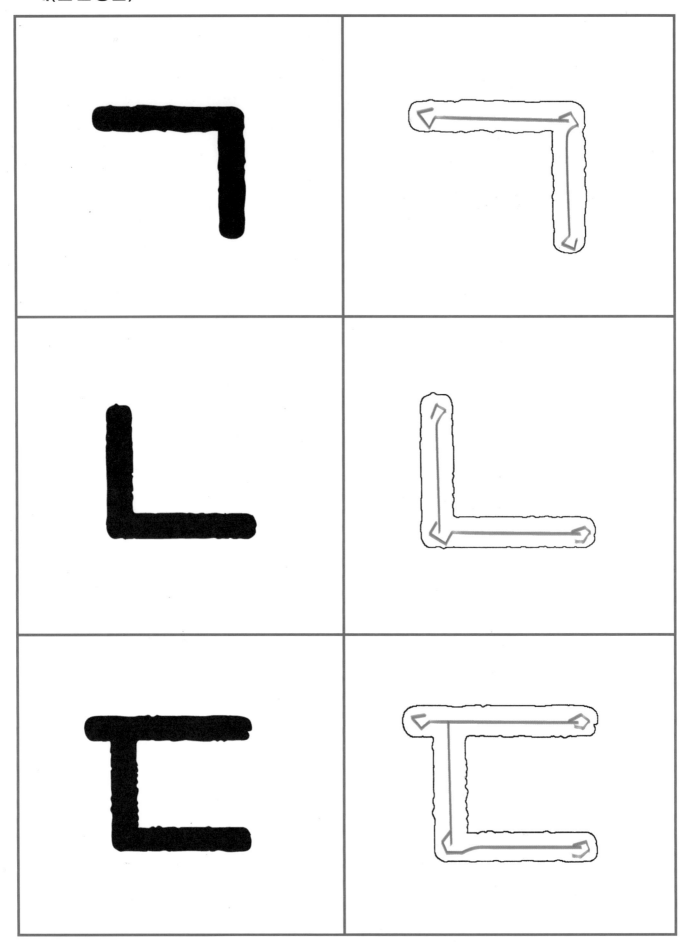

고체(훈민정음)

73

고체(훈민정음)

가슴긲이

부모은공

멀리보라

높이올라

부쇼셔 귀예듣ᄂᆞᆫ가너기ᇹ 쳔징쌍ㅅ말이시나 셰존ㅅ말ㅆ홀리니

평화를

자유와

삼
천
리

무
궁
화

겨
레
사
랑

독
립
만
세

훈민정음

세종대왕

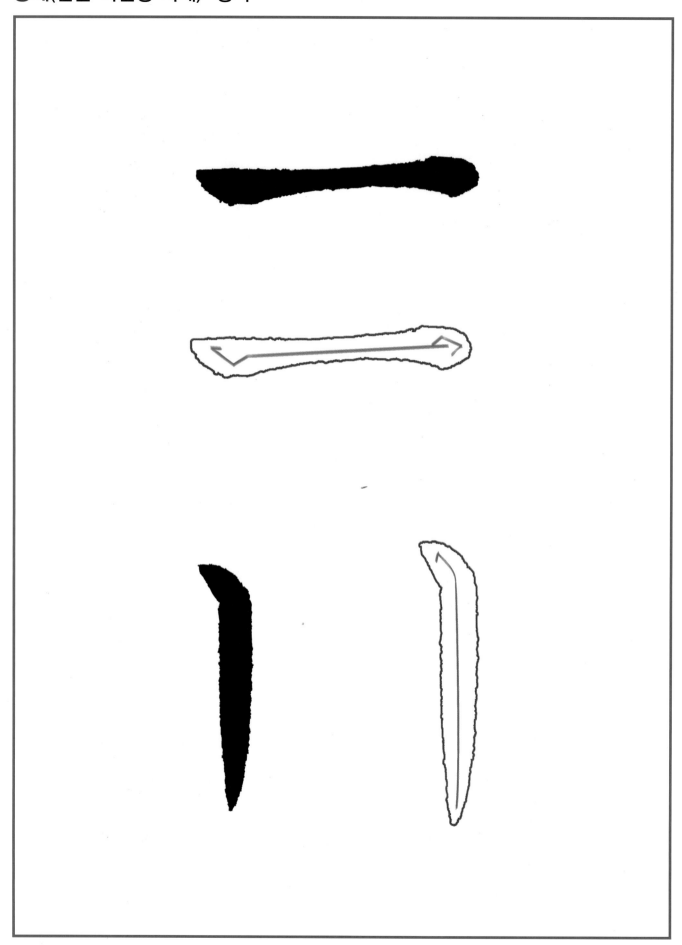

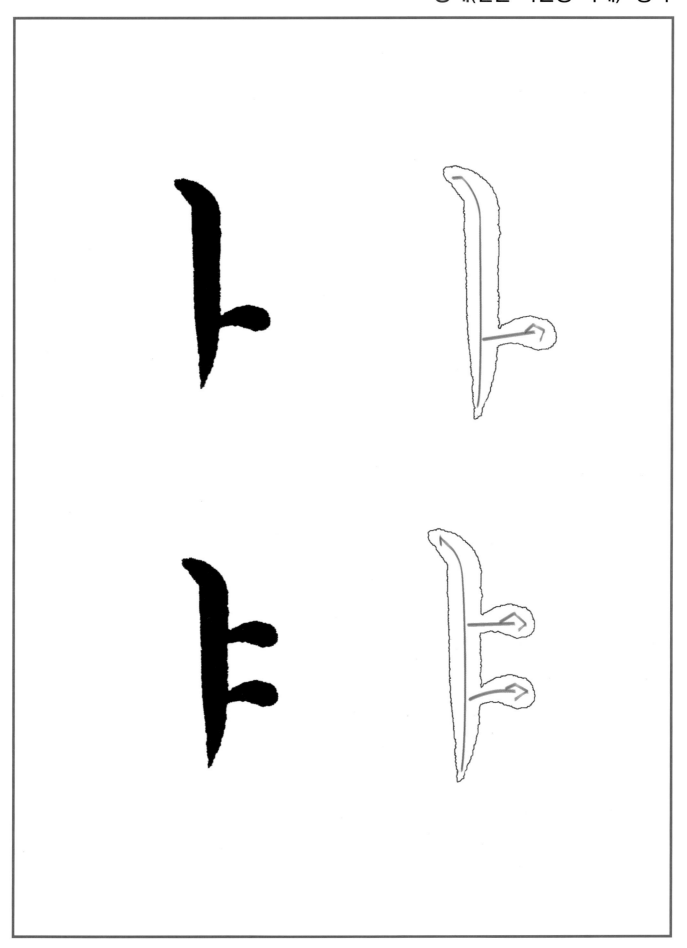

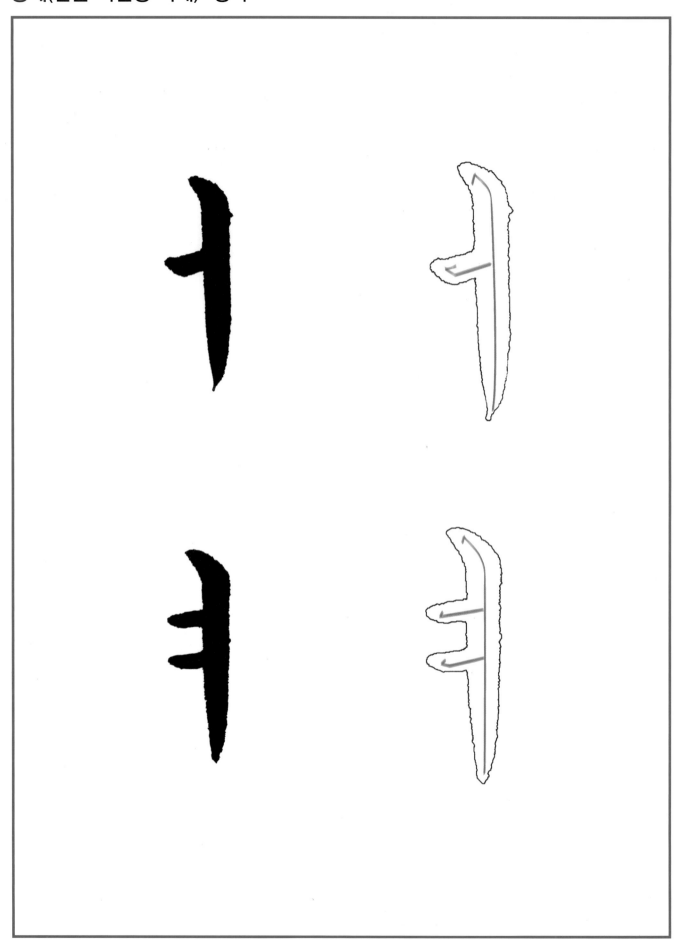

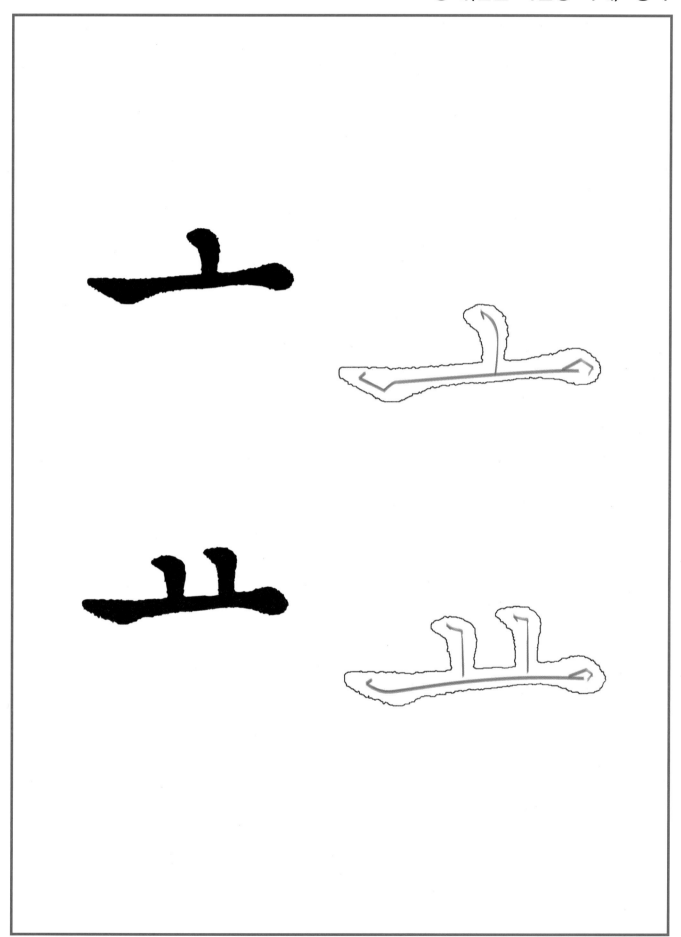

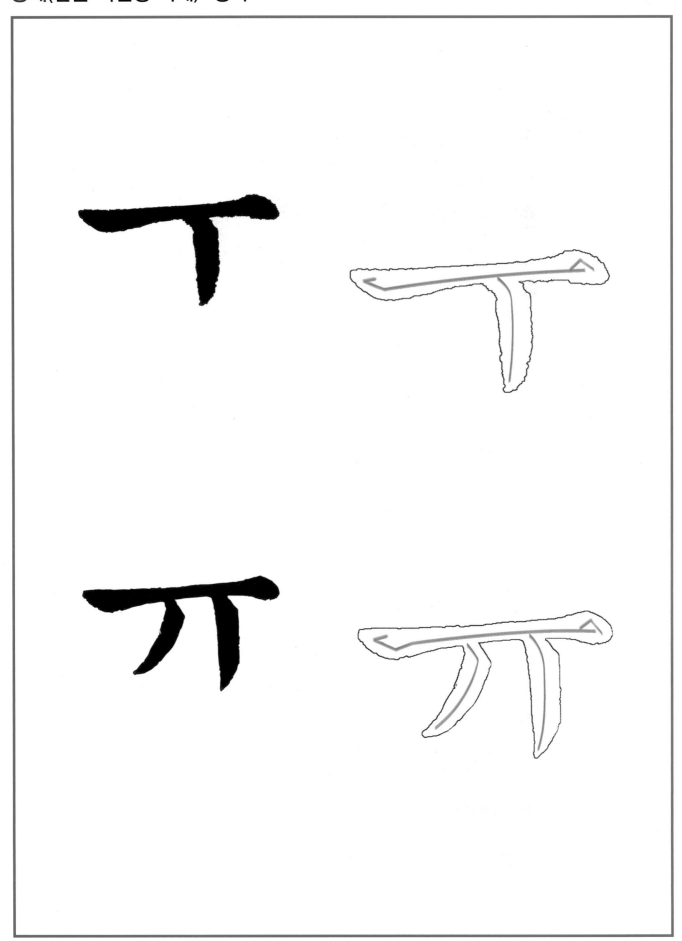

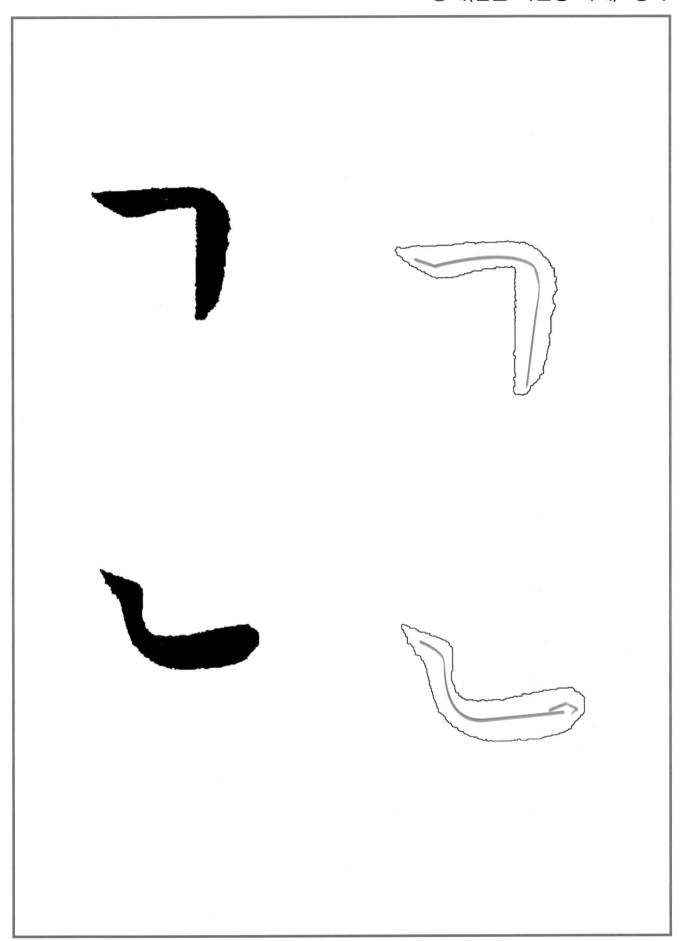

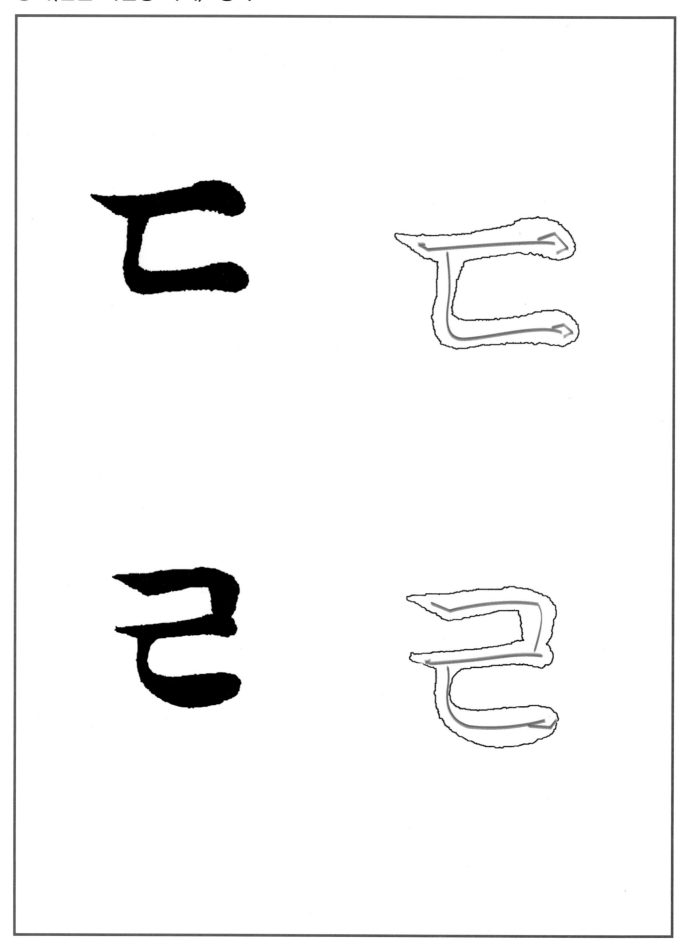

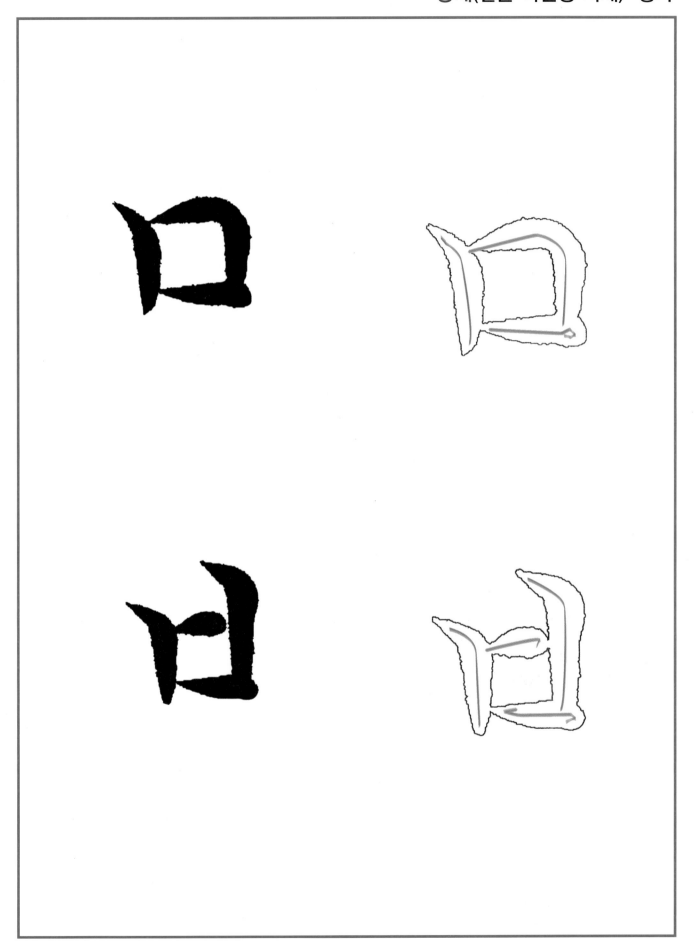

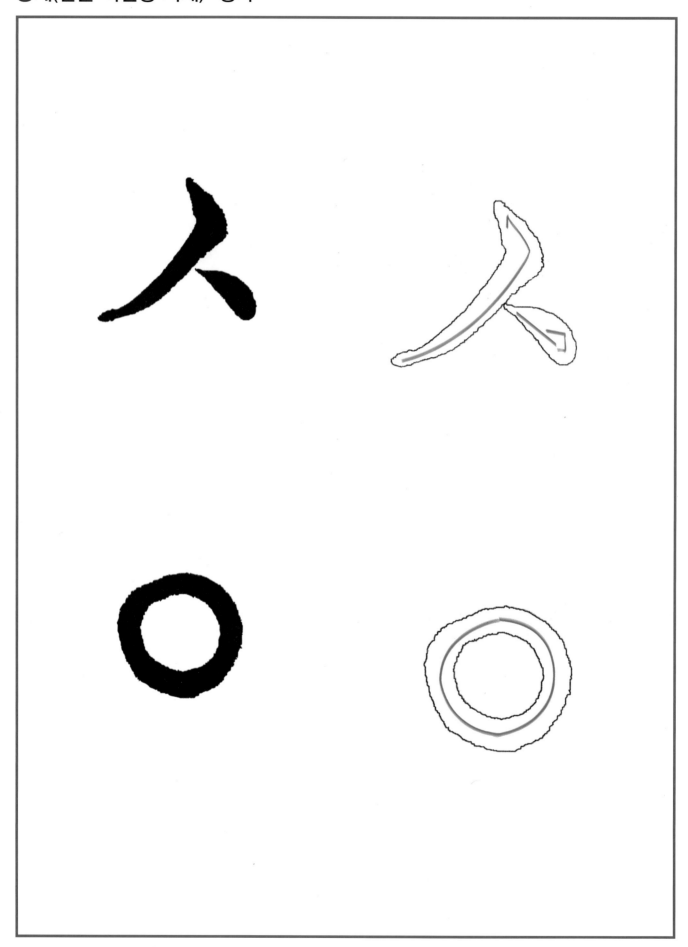

궁체(갈물 이철경 서체)-정자

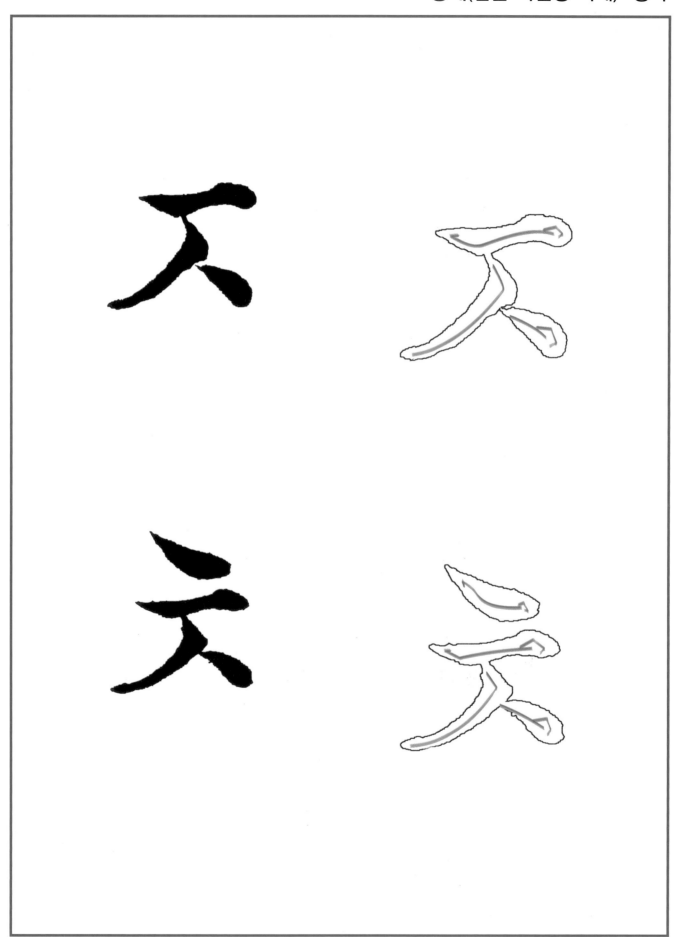

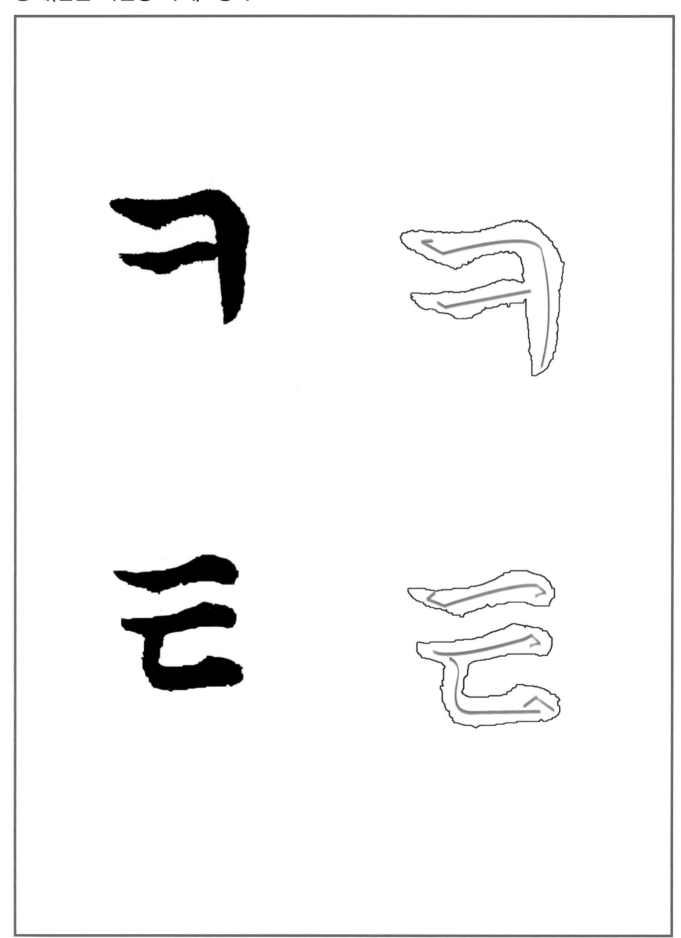

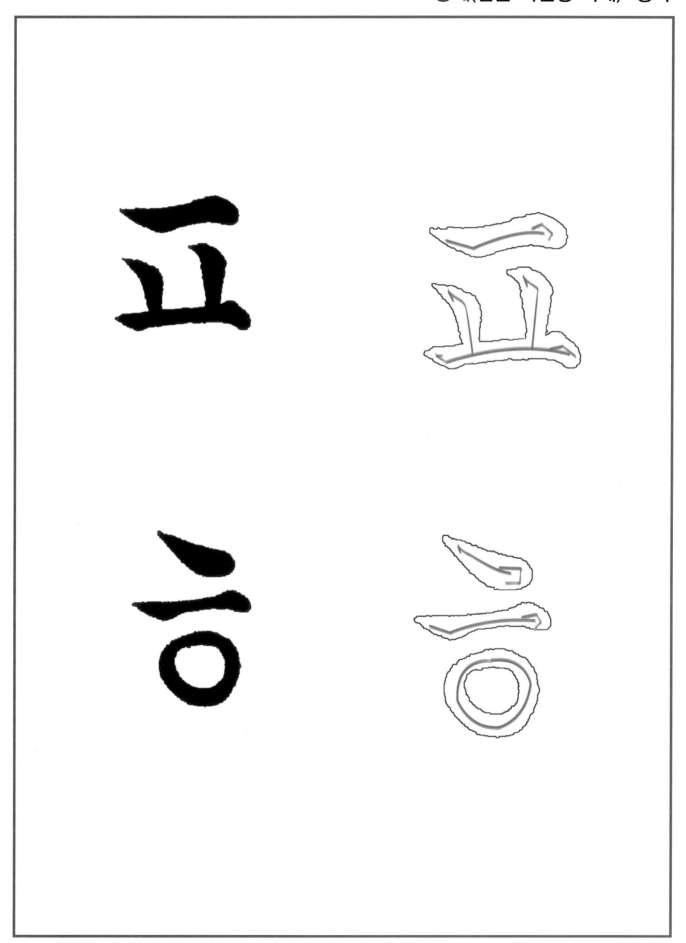

삼천리

무궁화

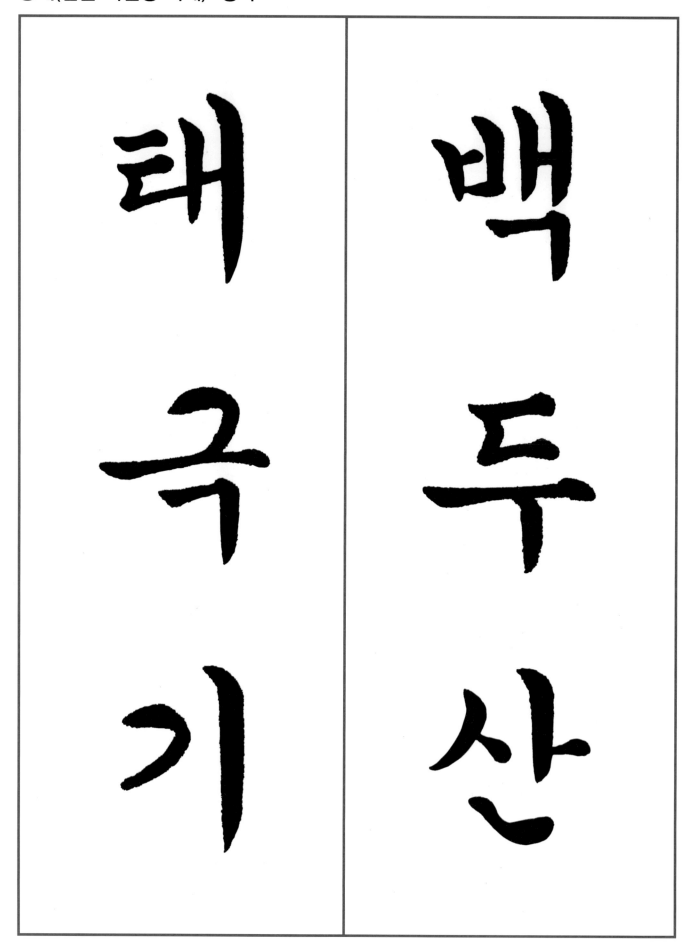

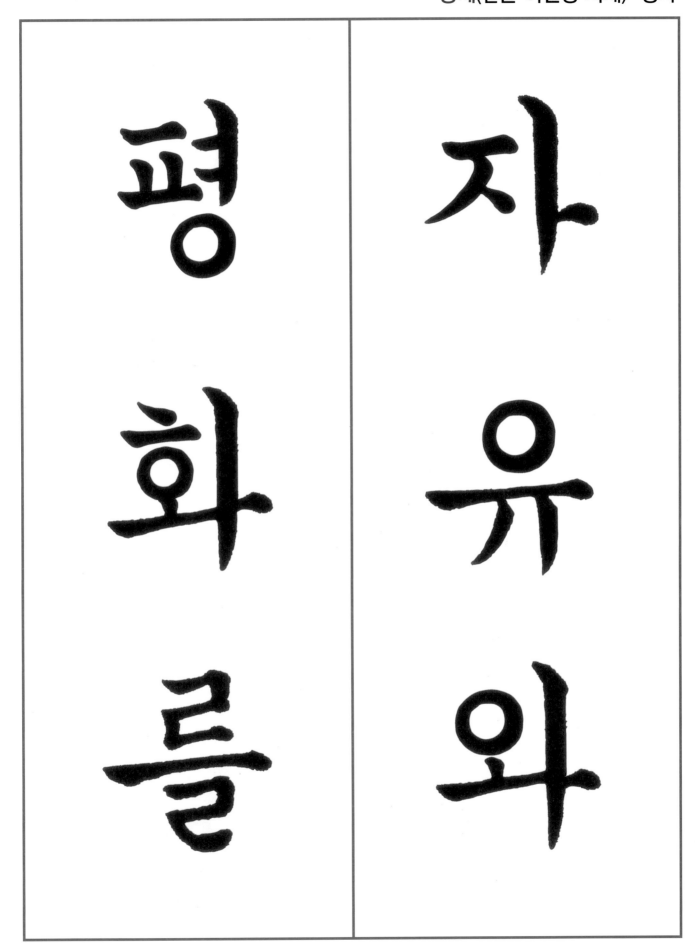

평화를

자유와

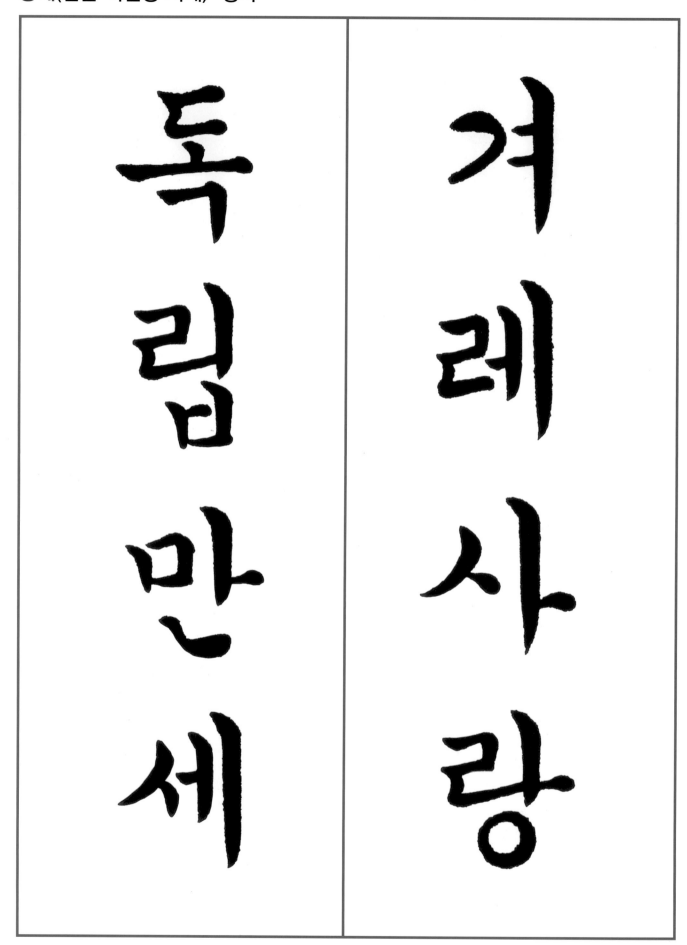

독립만세

겨레사랑

세 종 대 왕

훈 민 정 음

궁체(꽃뜰 이미경 서체)-흘림

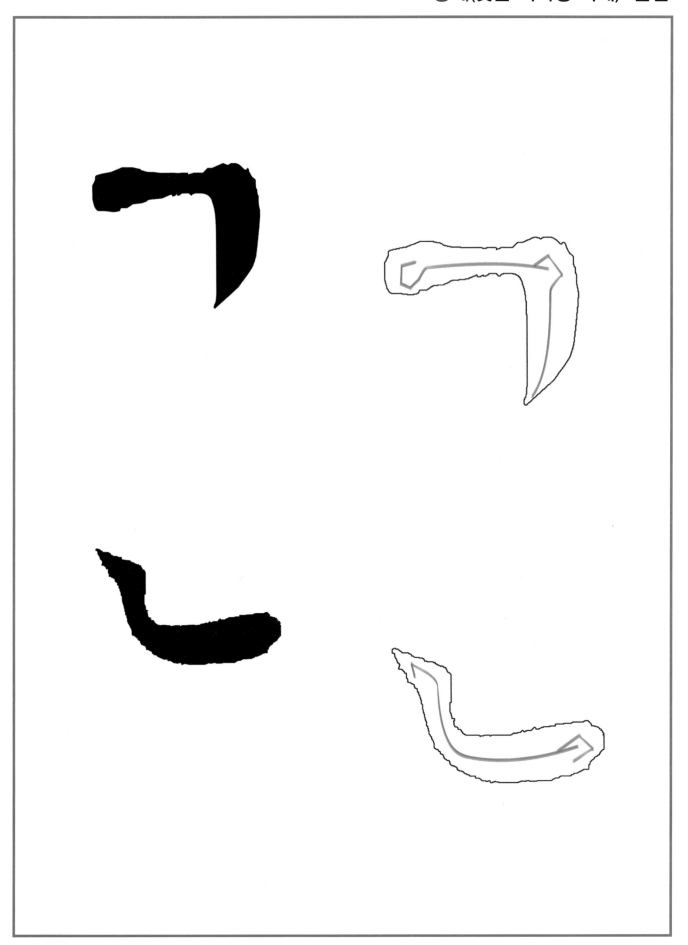

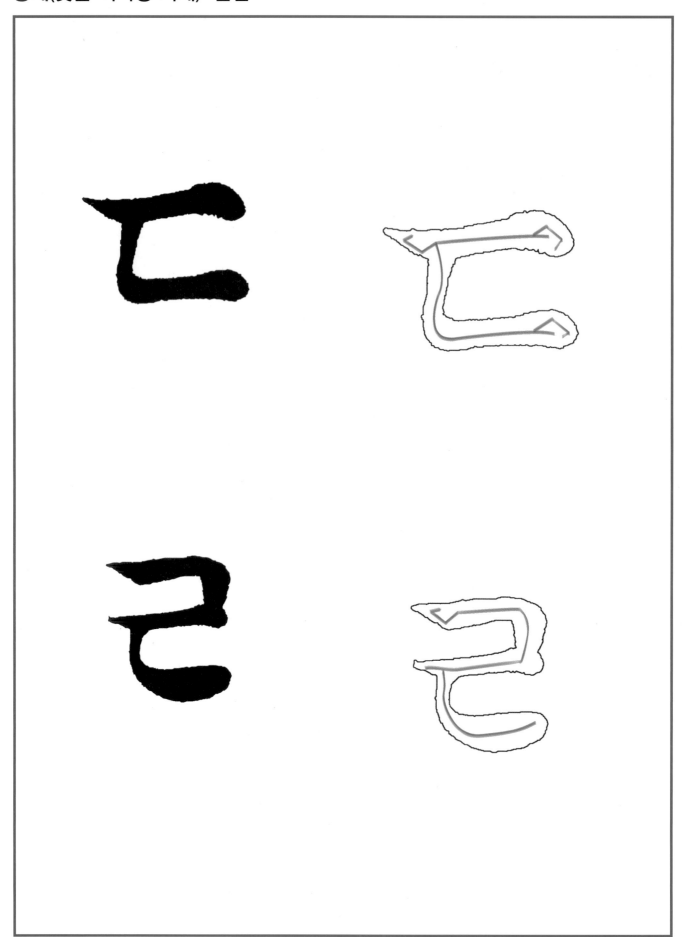

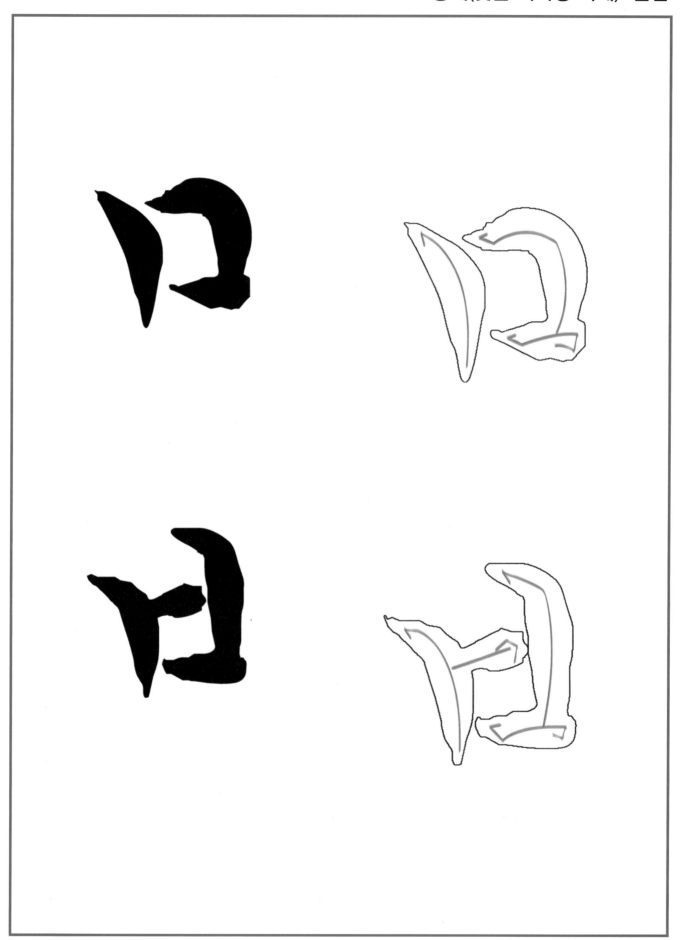

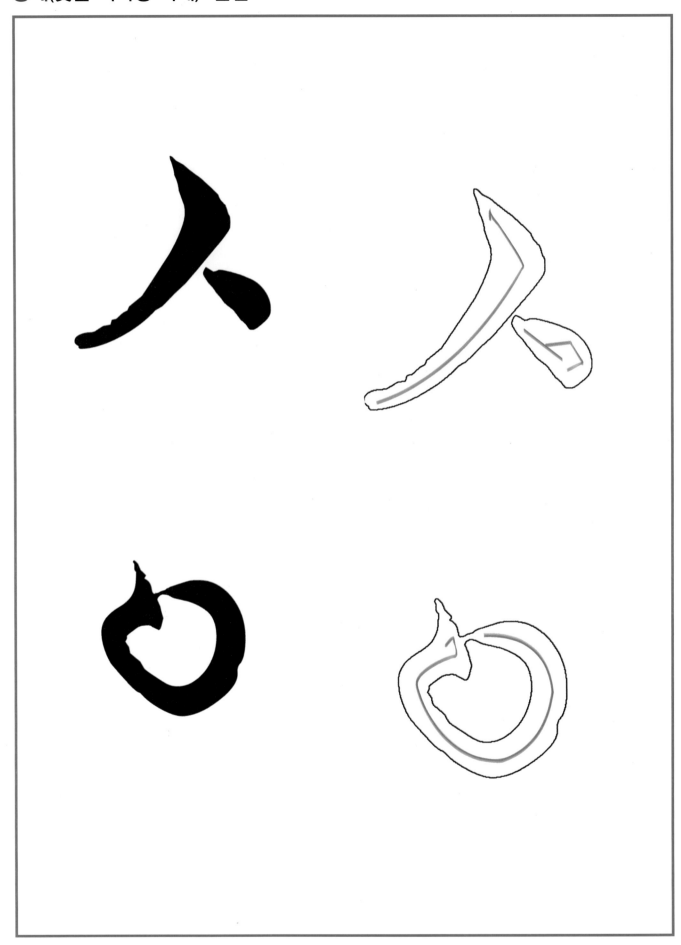

궁체(꽃뜰 이미경 서체)−흘림

독립만세

겨레사랑

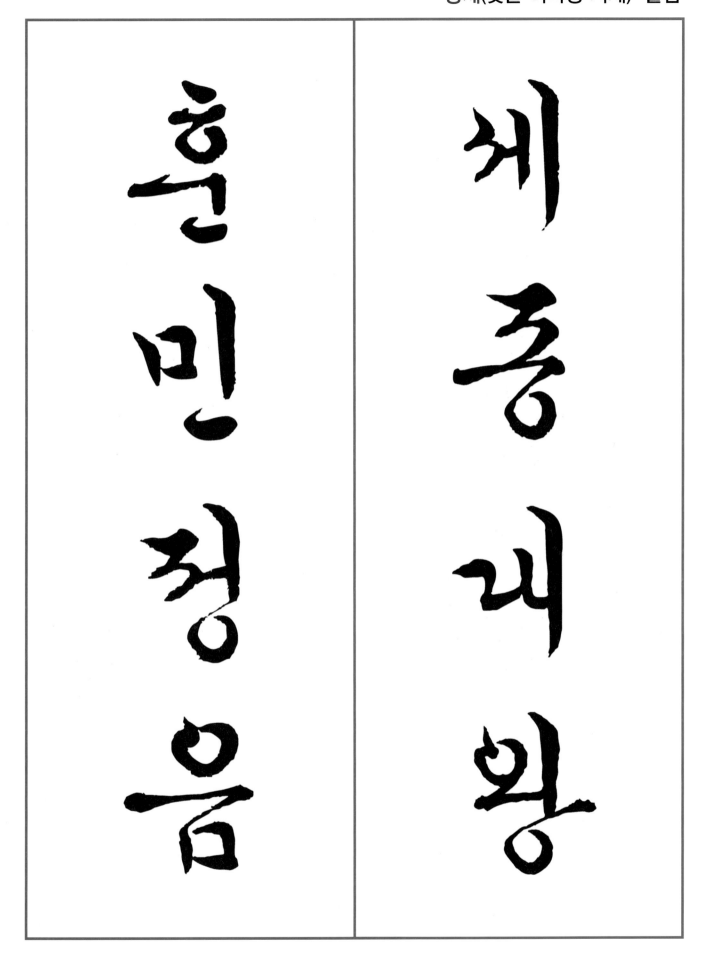

원곡체

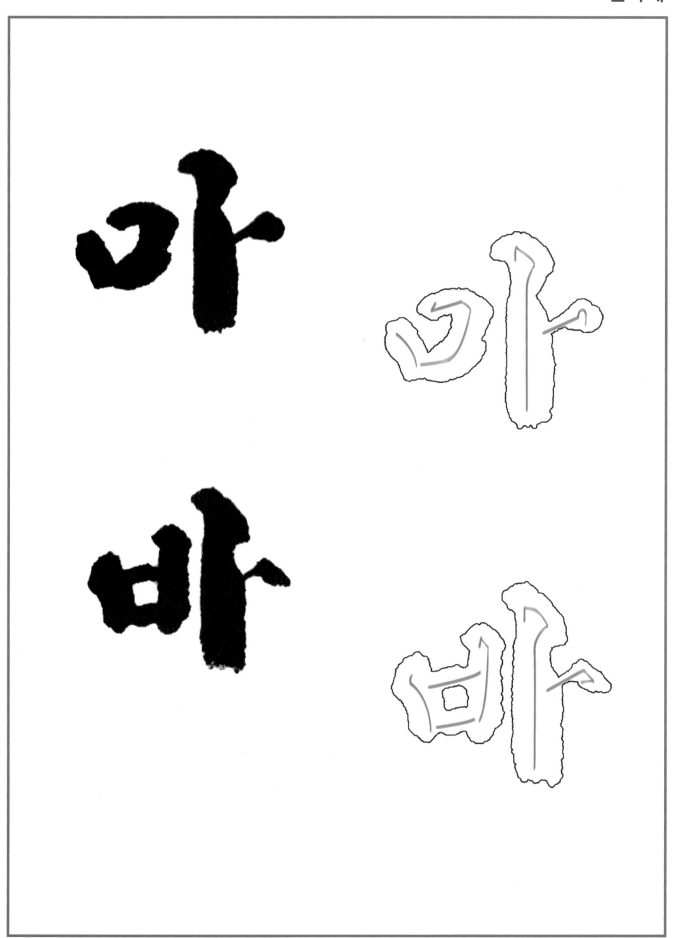

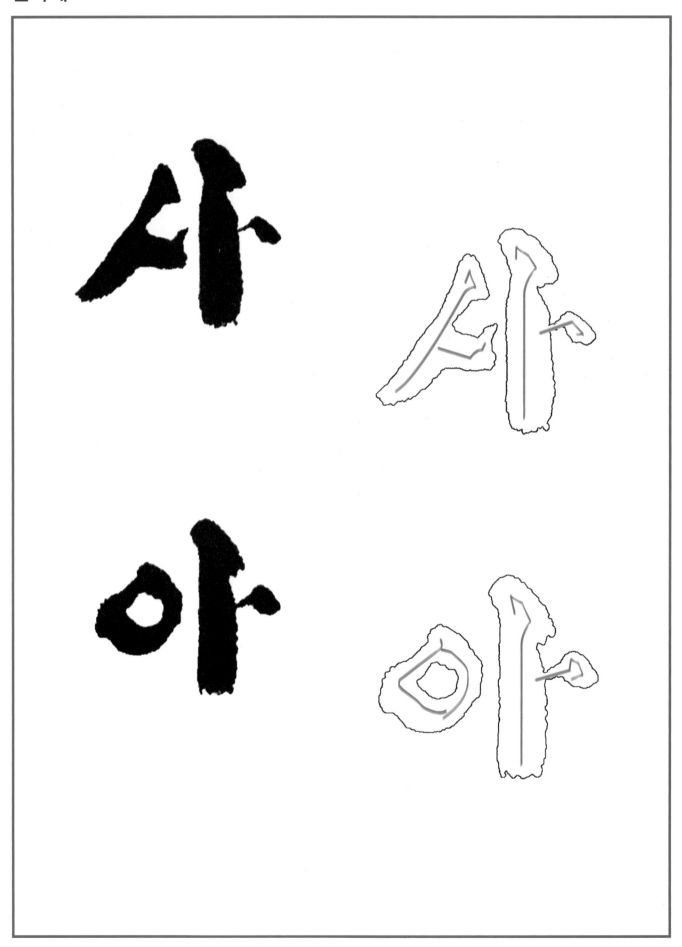

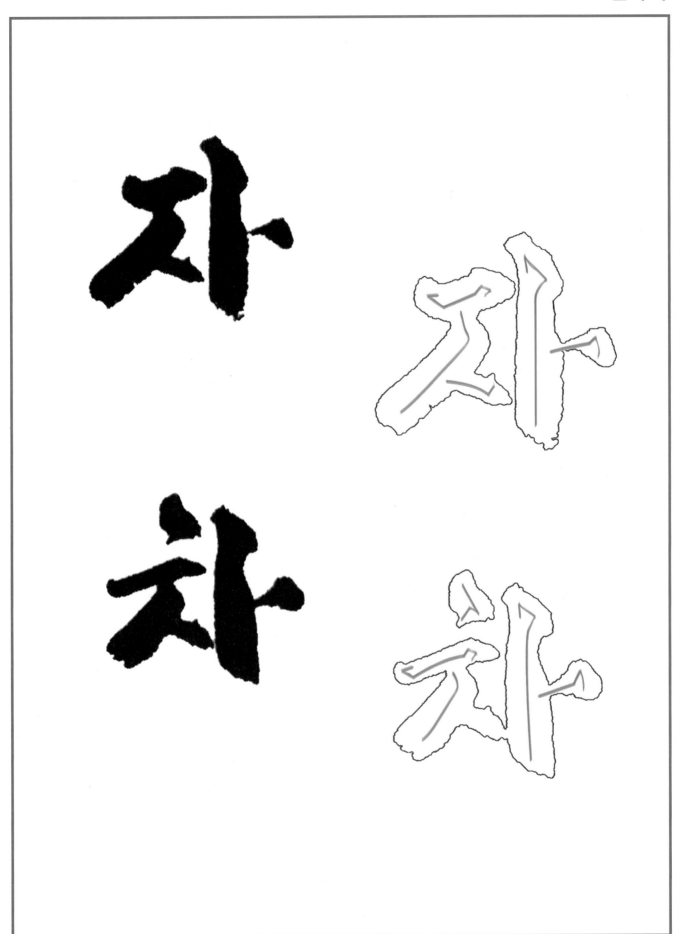

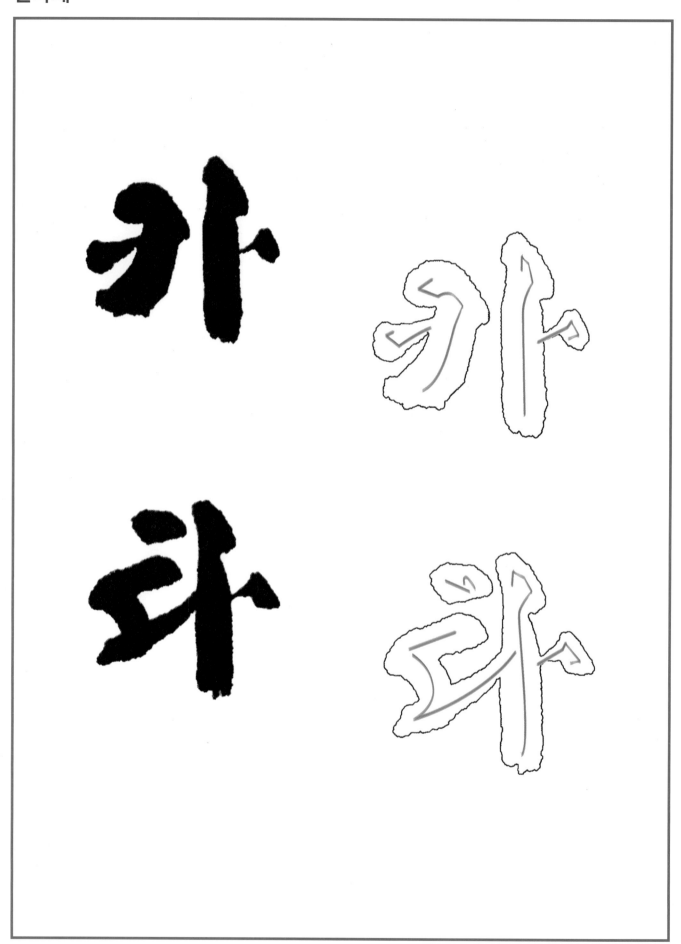

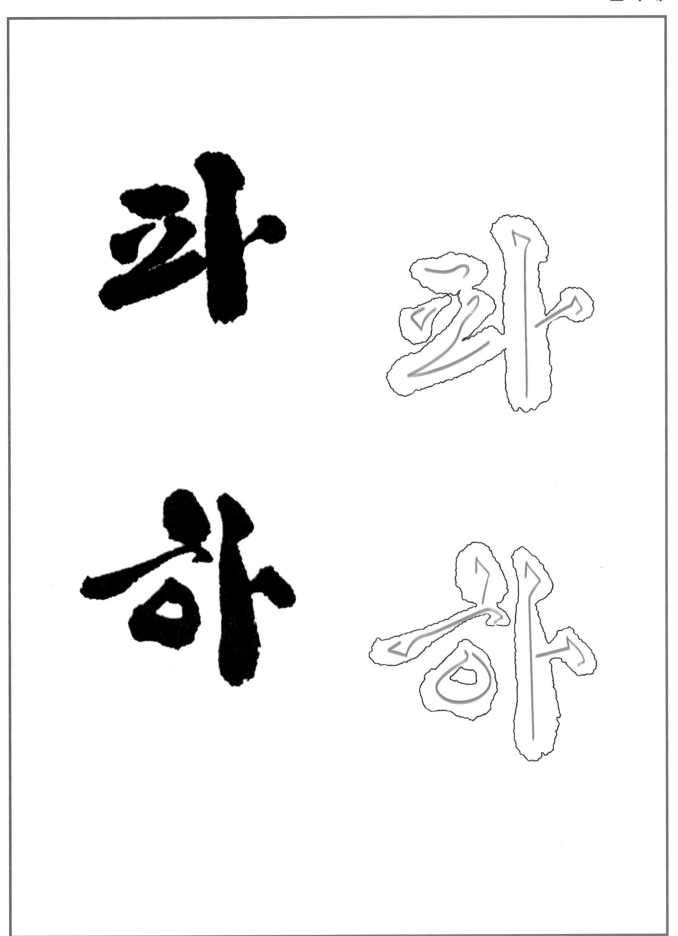

작품감상편

여기에 실린 작품들은 서예 기법에 해당됨으로

역대 명가의 작품을 감상할 수 있도록 하였다.

1. 캘리그라피

2. 문인화(文人畵)

3. 전각(篆刻)

4. 서각(書刻)

5. 와당(瓦當)

캘리그라피(이일구 작)

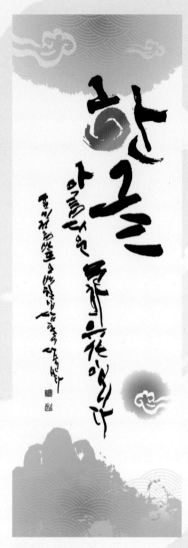

한글, 아름다움

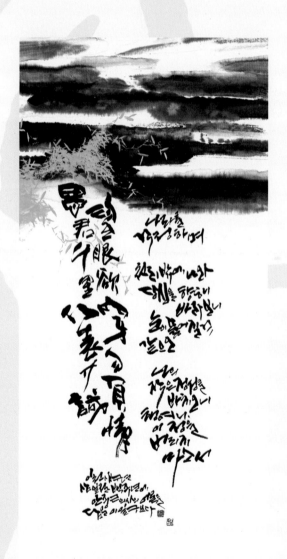

안중근 어록

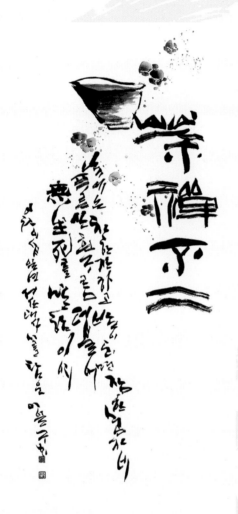

다선불이

김성춘 시

139

문인화(文人畵)

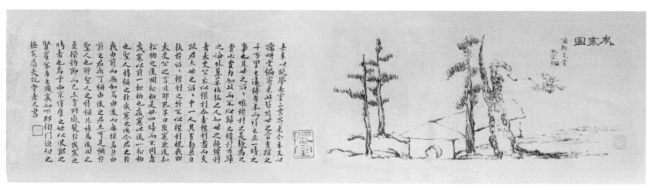

추사 세한도

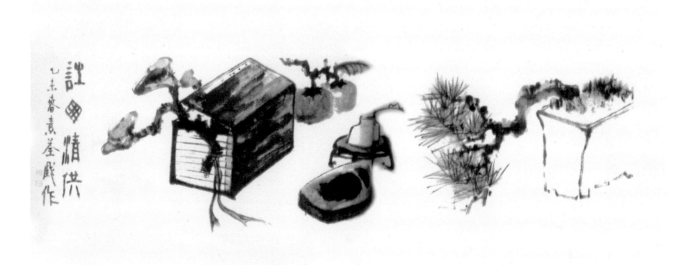

소전 손재형 작

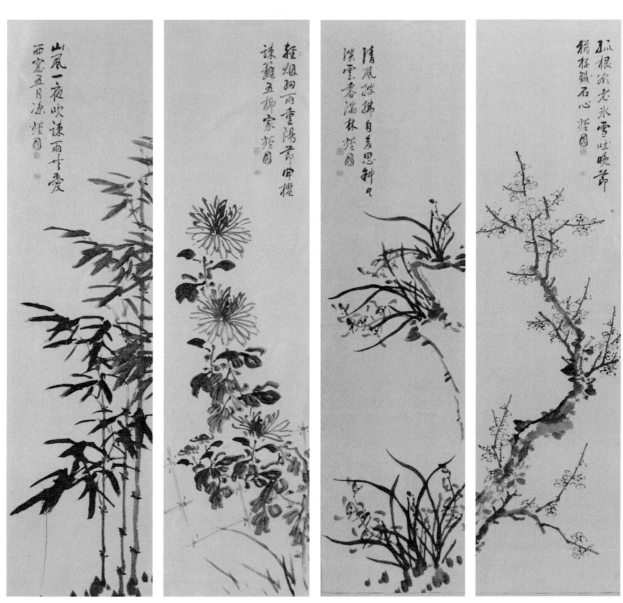

근원 구철우 작

전각(篆刻)

고구려관인(진고구려솔선백장)

신라목인(안압지출토인)

기원 이태익 각

석봉 각

원곡 김기승(석봉각)

서각(書刻)

김정희(죽로지실 竹爐之室) 호암미술관 소장

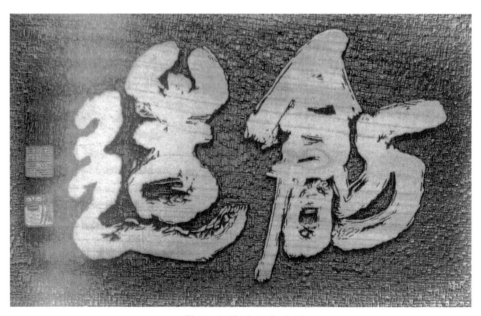

창조 소암서예관 소장

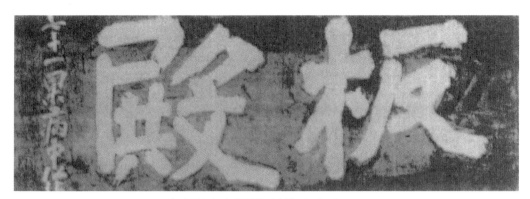

김정희(판전 板殿) 봉은사 소장

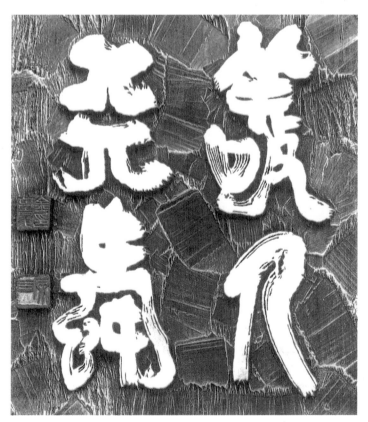

경천애인(敬天愛人) 소암서예관 소장

와당(瓦當)

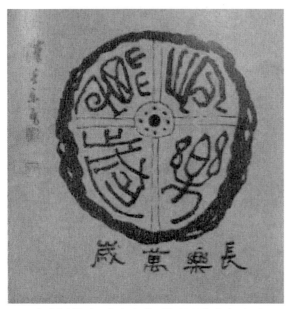

김기승(한와 장락만세) 원곡문화재단 소장

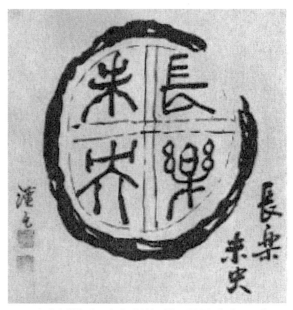

김기승(한와 장락미앙) 원곡문화재단 소장

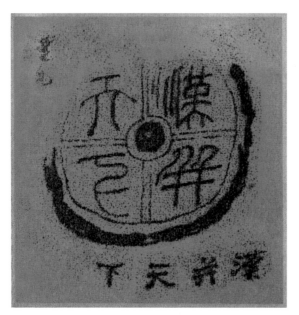

김기승(한와 한병천하) 원곡문화재단 소장

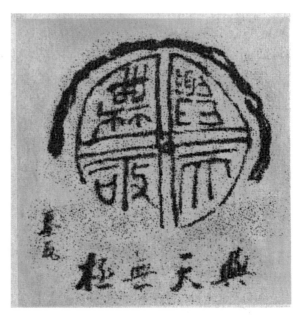

김기승(한와 여천무극) 원곡문화재단 소장

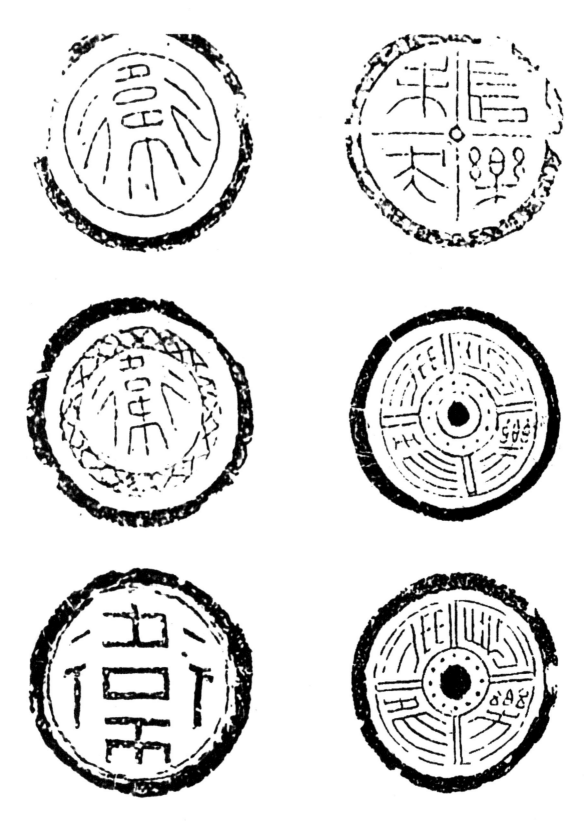

중국 와당(중국서예사 참조)

근 대 서 예

 해방이후(1945) 우리나라 서예는 국전(1949~1981)과 미술대전(1982~1990) 시대를 거쳐 독립서예단체들의 활동시기로 구분할 수 있다.

 초·중·고를 비롯하여 대학에서 서예교육이 이루어지고 있었으나 정부당국의 학교 서예교육폐지로 지금은 도제식(徒第式) 교육에 의지하고 있다.

 미술협회 서예분과, 서예협회, 서가협회, 서도협회 등이 한국서예단체 총연합회(서총)를 결성하여 국회에서 서예진흥법을 통과시켜 서예정규교육의 불씨를 살려보고자 노력하고 있으며 서예교재개발추진위원회가 결성되어 초보자를 위한 실기교재를 출간하는 등 교육진흥에 열중하고 있다. 그동안 대학 서예과에서 배출된 수 천여명의 졸업생과 수백여 명의 석·박사들이 한국서학회 등에서 학술연구에 매진하고 있다. 갈물, 세종, 근역, 일월 한국서예가 협회 등 전국 수백여 개의 크고 작은 단체들도 서예 발전에 심혈을 기울이고 있는 실정이다. 또한 전주 세계서예비엔날레를 비롯하여 국제서법예술연합, 난정필회, 국제서법연맹 등 국제서예교류전 등을 통하여 우리나라의 서예위상을 높이고 있으며 예술의전당 서예아카데미를 비롯하여 전국 수천여 곳에 달하는 서예교습소와 각 시도 문화센터에서도 서예 교육에 힘쓰고 있다. 또한 후학들을 위해 제정한 원곡서예상을 비롯하여 일중서예상과 강암서예상 등 여러 곳에서 후학양성을 위해 매년 시상하고 있다.

 해방 후 1세대인 서예인들 중 23명(사진참조)의 작품을 예술의전당에서 서총 주관으로 전시(2021)하여 근대서예상을 조명하기도 하였다.

 오늘날의 우리서예는 전통을 살리기 위한 서예연구가 단체나 서가 개인들의 최선의 노력을 다하고 있으며 캘리서예를 비롯하여 현대서예와 새로운 창신적 서예술이 개발되고 있으니 앞날이 매우 밝다고 본다. 오직 인성교육의 뿌리인 서예가 학교교육으로 부활되어 학문의 체계를 갖춘 새로운 한국서단이 되기를 간절히 바랄 뿐이다.

한국근대서예명가 23인전 작품

2021년 예술의전당 서울서예박물관(한국서총주관)

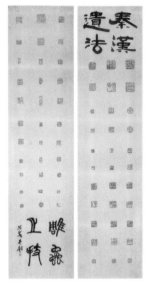

석경 고봉주

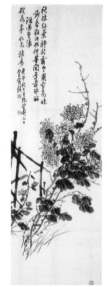

원곡 김기승

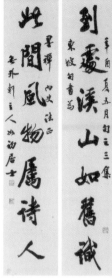

영운 김용진

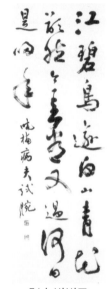

여초 김응현

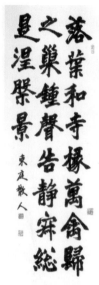

일중 김충현

효남 박병규

동정 박세림

시암 배길기

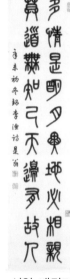

죽농 서동균

평보 서희환

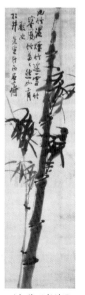

석재 서병오

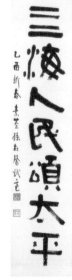

소전 손재형

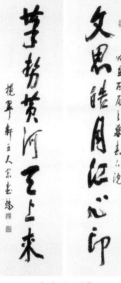

강암 송성용

갈물 이철경

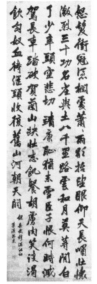

검여 유희강

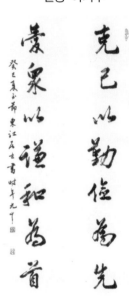

철농 이기우

월정 정주상

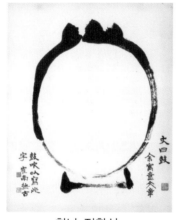

학남 정환섭

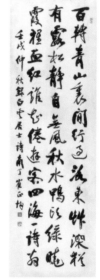

남정 최정균

동강 조수호

어천 최중길

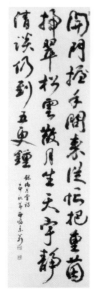

소암 현중화

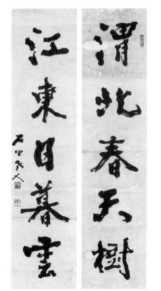

석전 황욱

공동주최

• 한국근대서가명가전

• (사)한국서예단체총연합회

• 예술의전당

편저자 작품(編著者 作品)

1. 광초(狂草)-백천귀해(百川歸海)

2. 광매(狂梅)-묵조(墨調)

3. 광초(狂草)-최치원 시

4. 묵영(墨影)-죽루(竹樓)

5. 묵조(墨調)-조국강산(祖國江山)

금석문(金石文) 비(碑)·자연석문(自然石文)

1. 김대중 대통령 묘비(국립현충원)

2. 매헌 윤봉길 의사 사적비(충의사)

3. 유관순 열사 초혼묘비(목천 유관순 열사 기념관)

4. 충무공 김시민 장군 어록비(독립기념관)

광초(狂草) · 광매(狂梅) · 묵영(墨影)

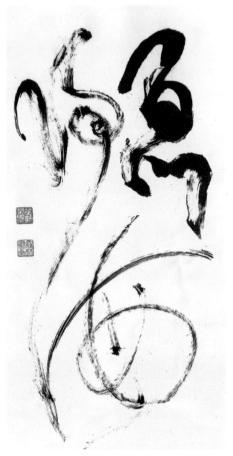

백천귀해(百川歸海)

묵영(墨影)-죽루(竹樓)

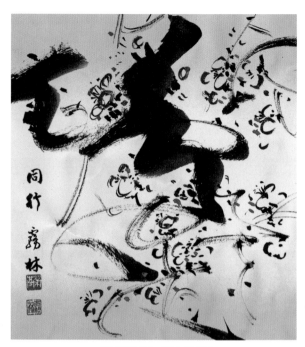

광매(狂梅)-묵조(墨調)

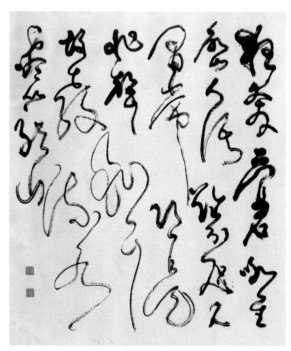

광초(狂草)-최치원 시

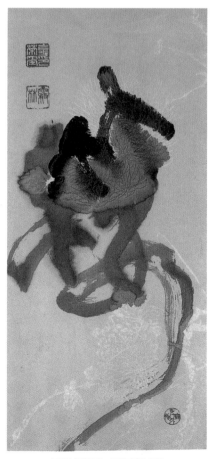

묵영(墨影)-죽루(竹樓)

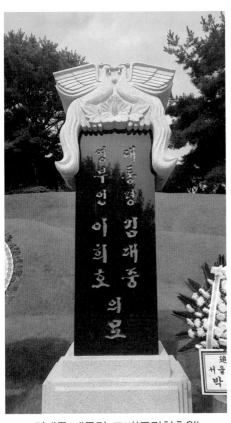

김대중 대통령 묘비(국립현충원)

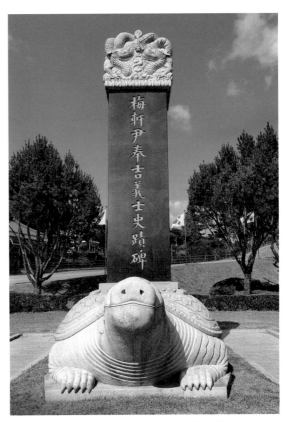

매헌 윤봉길 의사 사적비(충의사)

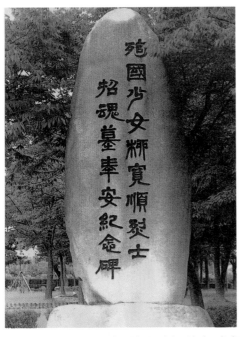

유관순 열사 초혼묘비(목천 유관순 열사 기념관)

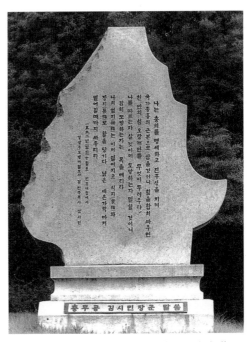

충무공 김시민 장군 어록비(독립기념관)

조국강산(祖國江山) 묵조(墨調)

가로 700×세로 200cm

祖國江山

우리제에의
겨레나라
오랫
있겐
랑이
다

오내세피네
정칠곳은
직에이
기가
분
까지

식이집
더름을온
기산에
를
이

풀석기
향이을
산이
노래부르지

書의 本質과 接神

書는 天道와 人性이 合一된 神化的 산물이다

평창올림픽 기념포럼 2018 예술의전당

半萬年전 우리 조상들이 새겨놓은 울산 암각화나 제주 魚刻文化는 글씨의 始原으로 볼 수 있으며 古代부터 象形을 바탕으로 創造되어온 字形들은 自然이 곧 글씨임을 말해 주고 있다.

서예술이란 무엇인가

아무리 위대한 문장가라 할지라도 詩情이 마음을 움직이지 못하면 名文이 나올 수 없고 아름다움과 추함을 보고 感興을 느끼지 못하면 書 또한 명작이 탄생될 수 없을 것이다.

어느 날 자동차 속 방송에서 안비취 선생의 회심곡을 듣고 천상의 신비한 목소리에 한동안 넋을 잃었었다. 또 언제인가 국립 오페라단 지휘자였던 금난새 선생의 대쪽 같은 지휘봉은 송곳으로 바위를 뚫는 듯한 선율과 황홀함을 느끼게 하였다.

이렇게 감격적인 서예는 쓸 수 없을까!!

만고의 명필 장욱과 유공권은 하늘에 떠 있는 조각구름을 보고 또는 백사장 모래 속에 감추어진 心魂의 痕蹟을 상상하며 서법의 신비한 깨달음을 얻었다고 전한다.

용이 나르고 호랑이가 포효하며 봉황새가 天空을 뚫는 기세와 물줄기가 담 벽에 흐르는 형상을 보고 書의 氣와 勢를 論하기도 하였다. 書의 진수는 마음이다.

선현들은 삼라만상에서 얻어지는 희로애락 현상 속에 자기만의 감흥을 종이 위에 흔적으로 남겨놓는 것을 書의 가치로 여겨왔다.

그러므로 글씨는 더도 덜도 아니고 그 사람의 품성과 같다.

즉 書如其人이라 하였다.

우주 속의 人間생애는 풀끝의 이슬 같아 찰나에 불과하지만 情과 氣에서 우러나오는 사람만이 가지고 있는 感興을 종이 위에 펼쳐놓으면 不滅의 永遠性을 가질 수 있다고 손과정은 서보에서 또한 밝히고 있다.

書는 萬象의 氣를 훔쳐 靈에 귀속시키고 天道를 자기 것으로 만들어 버리는 尋我脫俗의 接神藝術이다.

지금 평창에서는 지구촌의 축제인 동계올림픽이 개최되어 백여 국 健身들이 聖戰의 투혼을 불사르고 있다. 또한 남과 북이 단일팀이 되어 칠천만 민족이 염원하는 통일과 화해의 물꼬를 트고자 노력하고 있다.

올림픽을 기념하여 예술의전당 서예박물관에서는 한·중·일 삼국의 대표적 명가들을 초청하여 건국 이래 최대의 역작들을 한자리에 모아 서예술에 대한 진수를 감상케 하는 잔치를 벌이고 있다.

각국의 특성이 있는 작품들을 우리나라에서 전시케 되었음은 국가 간 문화교류와 우호적 차원도 있겠으나 서예진흥의 깃발을 높이 들고 서예교육정상화를 외치고 있는 한국서단에 고무적인 현상이라 아니할 수 없다.

筆者도 전시장 한 모퉁이를 메우는 영광의 기회를 얻어 拙作을 출품하였다. 그리고 제가 오늘 이 자리에 서게 된 것은 글씨에 대하여 技法보다 精神的 가치를 늘 주장하다 보니 書의 특성에 대하여 얘기해보라는 주관 측의 부름을 받았기 때문에 횡설수설하고 있는 것이다.

글씨의 論理나 書法 및 運筆 등은 오랜 세월 先人들의 주옥같은 서결과 필결 등을 통해 붓을 든 書家라면 누구나 지루하게 들었을 것이고 또 아무리 새로운 書論을 펼치더라도 대동소이하리라 생각된다. 오직 나는 평소에 소신 몇 가지를 적을 뿐이다.

공자께서는 辭世직전까지 易理學을 손에서 떼지 않았다고 한다.
"朝聞道면 夕死라도 可矣"라. 아침에 도를 들으면 저녁에 죽어도 여한이 없다 하였고, 캄캄한 토굴 속에서 평생 목탁만 치는 스님은 인간이 깨달음을 얻으면 염불 외는 순간이 天國에 들어가 최고의 기쁨을 맛보는 것과 같다고 하였다. 한번은 원불교 주교가 得道했다는 기념관이 있는 영광 법성포를 들른 적이 있다. 그곳 기념비에 이런 문구가 적힌 걸 보았다. 불과 20세 중반인데 그곳에 들어가 간절히 기도하던 중 깨달음을 얻었다. 너무 기뻐 주위사람에게 설법하니 사람들이 구름같이 모였다.

書도 깨달음의 道이다. 接神은 말로는 표현할 수는 없다.

"깨달음과 得道" 얻은 者만이 그 맛을 알기 때문에 俗人에게 아무리 과학적 철학적 설법을 하여도 알아듣지 못하는 것이다.

하루살이가 얼음을 말한들 알아듣겠는가?
또한 조금 깨우쳤다 해도 자기가 쓰는 글씨와 접목시키지 못한다면 요란한 꽹과리에 지나지 않을 것이다.

내가 초서 쓰는 것을 좋아해 여기저기서 그 法을 조금 익혀보려고 書論에 관하여 책권이나 읽고 훑어보았다. 나에게 가장 현실적으로 와 닿는 내용이 있어 書友들에게 혹 참고가 될까 적어본다.
"執筆上端 投筆靈轉　錐鋒沙藏 韻氣接神 筆精入神"
'붓은 위를 잡고 마음을 돌리며 붓을 던진다. 모래 속에 숨은 송곳 끝에 기운과 생각을 보내 나비가 꽃술을 빨 듯 그리하면 저절로 신의 경지에 들어간다.' 전선에 전기가 흐르지 않으면 아무리 굵어도 쇳덩어리일 뿐이다. 이미 書學人이라면 다 알고 있는 내용일 것이다. 그러나 "錐畵沙가 마른 모래냐 젖은 모래냐" 따지는 書家들이 교수 질을 하는 곳이 한국서단이다.

생존을 건 간절한 心魂이 붓끝을 움직이지 않고서는 진수를 얻을 수 없는 것이 書의 本質이다.

"隨法道生" 정법을 부지런히 익히다 보면 자기만의 깨달음이 찾아올 것이다. 書는 歷史요 藝이며 이 땅에 마지막 남은 倫理의 뿌리이다.

서예술은 너무 어렵고 끝이 보이지 않는 학문이다 보니 무지한 정부 당국은 서예교육을 아예 말살시키고 있다.

書藝人들 또한 書의 진수를 찾아 최고의 道文이라는 자긍심과 기쁨이 있어야 되는데 書를 한낱 흥미위주의 붓질수단으로 삼고 수박의 겉만 핥고 있으니 언제 단맛을 볼 수 있으랴! 그러나 다행히 봄이 오면 새싹들이 천하를 덮듯이 아무리 글씨를 비하시켜도 수천 년 내려온 文化 氣象의 정서가 지금 대지를 들어 올리고 있다.

500만 서예인구를 자랑하는 한국서단이다.

전국에 크고 작은 서예단체들이 500여 곳이 넘으며 전문 서예작가만도 4천여 명에 달한다. 또한 수백 명의 서예전공 석박사가 탄생되었고 수만여 곳에서 서예를 가르치며 연구하고 있다. 개국 이래 최고의 서예 전성기다. 새로운 시대에 걸맞는 접신 작가가 많이 탄생될 것을 기도해 본다.

이제는 전 서예인이 총의를 모아 학교에서부터 우리 역사와 人性敎育의 뿌리인 서예를 진흥시켜야 되겠다.

평창올림픽의 성공적 개최와 한·중·일 서예전이 획기적 결실을 맺길 간절히 바란다.

2018.

社團法人 韓國書道協會 代表會長 金 榮 基

편집후기

 서(書)는 지고(至高) 지원(至遠) 지난(至難)한 무변(無邊)의 성학(聖學)이다.

 초·중·고 학생이나 처음 붓을 잡으려는 분들을 위해 교본 하나 발간하려는 욕심에서 편집(編輯)한 책인데 얼마나 도움이 될는지 걱정이 앞을 선다.

 60여년 붓글씨만을 운명처럼 여기며 최선을 다해 보았으나 참으로 어렵고 끝이 보이지 않는다. 그러나 그동안 서예에서 얻은 귀중한 글씨 본질(本質)의 생각을 글로 남기고 싶은 심정에서다.

 첫째 : 접신(깨달음)의 신비가 있다는 것과
 둘째 : 창작의 기쁨이 너무 크고
 셋째 : 희로애락의 심정을 글씨로 남겨 생명의 영원성을 후세에 남기는 일이다.

 매끄럽지 못한 편집과 내용에 대하여 죄송하게 생각드리며 앞으로 부족한 부분들을 보편하여 다음에는 격(格)이 있는 교재를 발간하도록 노력하겠습니다.

編著者

霧林 **金 榮 基** (무림 김영기)

1947. 충남 부여 생

- 국전 8회 입선, 2회 특선
- 국전작가초대전(1982) 현대미술관
- 한국미술대전, 서예대전, 서예전람회, 서도대전 심사위원 역임
- 강남대학, 단국대학, 고려대학교 최고위과정 강사 역임
- 국제서법예술연합 고문
- 전북세계비엔날레 고문
- 국제서법연맹 대표회장
- 한국서가협회 제3대 회장 역임
- 원곡문화재단 이사
- (사)한국서도협회 대표회장
- 한국서예단체총연합회(서총) 회장대행 역임
- 한국서예교재개발추진위원장

※ 편집 도움 松潭 **金 殷 相**

研堂 **李 英 順**

저 자 와
합 의 하 에
인 지 생 략

신명학(神明學)의 뿌리

서예교본(書藝敎本)

기초편(基礎篇)(총론)

2023年 5月 23日 초판 발행

편저자　무림 김 영 기
　　　　서울특별시 서초구 효령로 391,108동 3303호(서초그랑자이)
　　　　02-3478-1805 / 010-5441-7604

발행처　 ❀ ㈜이화문화출판사
등록번호　제300-2015-92호
주　　소　(우)03163 서울특별시 종로구 인사동길 12(대일빌딩 310호)
전　　화　02-732-7091~3(주문 문의)
F A X　02-725-5153
홈페이지　www.makebook.net

I S B N　979-11-5547-554-6

정가 20,000원